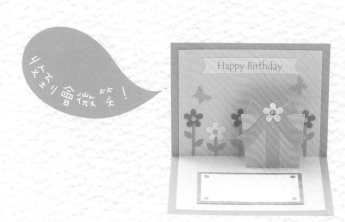

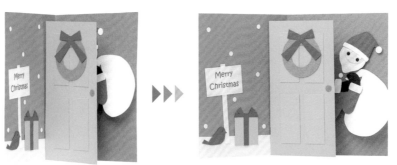

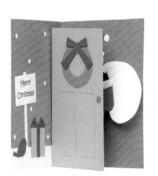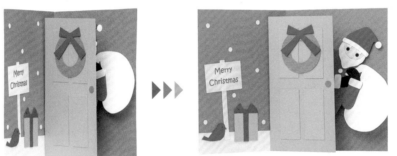

收到會微笑❤

讓人超暖心の
手工立體卡片

鈴木孝美

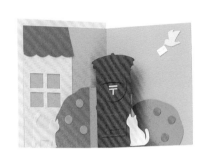

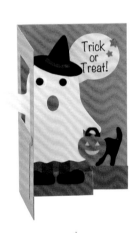

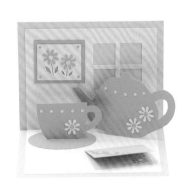

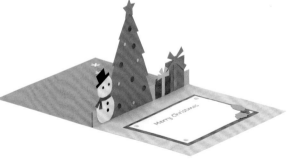

在手掌中展開的小小卡片們……
一打開卡片就會出現宛如迷你袖珍屋般的世界。

這一次作者根據各底紙的圖案，
試著作出多種完全不同設計的卡片。
變化作法作出各式各樣的卡片真的很有趣呢！
請你務必使用書中介紹的底紙設計，
挑戰看看親手製作的原創卡片喔！

若臨時急用，時間緊迫只能快速製作時，
本書中也有簡單刀模式的迷你卡片，
請試著將其附於禮物上，用來傳達一些想要告訴對方的話語。
總而言之，卡片完成之後，請務必要當成禮物送出去唷！

製作卡片的人樂在其中，
收到卡片的人也會綻放笑容＆心情愉快。
若作成日常裝飾的季節性卡片……似乎也是很棒的主意呢！

最後，
正在閱讀本書的你，
真心地謝謝你選擇了這本書。

鈴木孝美
Takami Suzuki

受國外日常生活中經常出現的邀請卡的美麗＆
魅力所吸引，而開始製作卡片。1995年在進
口邀請卡專賣店舉辦的競賽中勇奪第一屆大
賞。其後在許多媒體上介紹自己手作的卡片，
並開始創辦卡片教室。目前則在企業的活動＆
學校才藝教室中擔任講師，活躍於多方領域。

● 著作
《手作的立體卡片》・《來做吧！立體卡
片》・《傳遞Happy的手作卡片》・《手作卡
片的贈品》・《一整年份的快樂手工卡片》・
《手工卡片BOOK》・《第一次作立體卡
片》・《時髦可愛的手工彈出式卡片》・《圖
解教作絕對成功的立體卡片》・《迪士尼邀請
卡》・《嚕嚕米邀請卡》・《每天的可愛邀請
卡》・《迪士尼Happy邀請卡》・《迪士尼Q
版邀請卡》（全部皆為Boutique社出版）

Website　http://www.3d-artcard.com
Email　　takami714@yahoo.co.jp
Facebook　https://www.facebook.com/
　　　　　takami.suzuki.3dartcard/

CONTENTS

開啟卡片時，底紙會呈90°展開的結構，
屬於立體卡片中的基礎標準款。
本單元將介紹七種類型的底紙結構設計，
及應用該底紙製作而成的卡片

● 內側底紙（原寸）

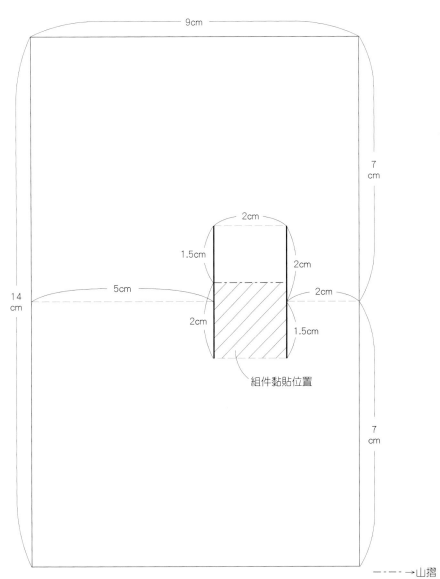

9cm

7cm

14cm

2cm

1.5cm

2cm

5cm

2cm

2cm

1.5cm

組件黏貼位置

7cm

A

彈出一個立體方塊

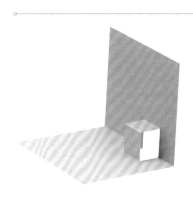

這個設計屬於立體卡片中的基本型，是一款架構簡單的卡片。裁出2道直向的切口＆將立體方塊摺出3條橫向的線條，即可完成立體方塊。確實地摺出谷摺、山摺、谷摺的摺線相當重要。製作利用切口作出立體方塊的卡片設計時，為了襯托出立體效果，可以從背面側貼上另一張紙作為補強，即運用兩張紙製作一張卡片；此補強紙稱為「外側底紙」，立體方塊的紙則稱為「內側底紙」。此教作適用於P.8除外的設計作品，P.8的作品是左右翻轉此結構設計製作而成，請參見P.60的設計圖。

- · - · →山摺　------→谷摺　━━━→裁切線

A 設計の作法

其他卡片製作也可以應用的基本設計。
記住裁切線的裁法＆山摺、谷摺的摺法喔！

①

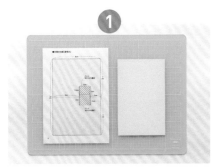

備齊結構設計圖紙（紙型）＆裁成指定尺寸的
紙張。
`point!` 雖然也可以自行測量紙型尺寸再重新製
圖，但直接影印使用更方便唷！

②

將紙型翻至背面，對合紙型背面透出的邊線疊
放上紙張＆以隱形膠帶固定。（工具參見 P.56）

③

翻至正面，將尺對齊裁切線，以美工刀裁切。
`point!` 裁切線以粗線（——）標示。

④

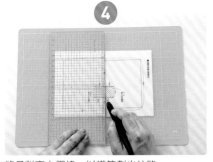

將尺對齊山摺線，以鐵筆劃出紋路。
`point!` 山摺線以粉紅色的點虛線（－·－）標示。

⑤

在谷摺線的兩端以鐵筆鑽出小小的孔洞。
`point!` 谷摺線以水藍色的虛線（----）標示。

⑥

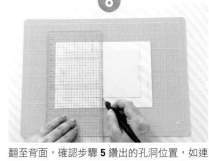

翻至背面，確認步驟 **5** 鑽出的孔洞位置，如連
接兩個洞般地以尺對齊＆以鐵筆劃出紋路。
`point!` 以鐵筆預先劃出紋路，紙張會比較容易
摺疊。

⑦

撕下紙型，以手指將山摺線從後側往前推出立
體感，並將兩端摺出谷摺。再將底紙對摺，確
實地摺出摺痕。

⑧

完成！

`point!`

B 至 E 的設計與此作法相同，
依以下步驟製作即可完成。
①沿著裁切線裁出切口。
②在山摺線劃出紋路。
③鑽出谷摺線兩端的洞。
④在谷摺線劃出紋路。
⑤摺出摺線。

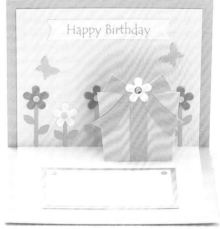

$$1$$

禮物盒卡片

打開卡片，

打上緞帶的大禮物盒華麗登場！

只要將內側底紙的立體方塊貼上裝飾物件，

即可完成製作的簡單架構，

特別推薦立體卡片初心者實作練習喔！

▶ recipe P.58

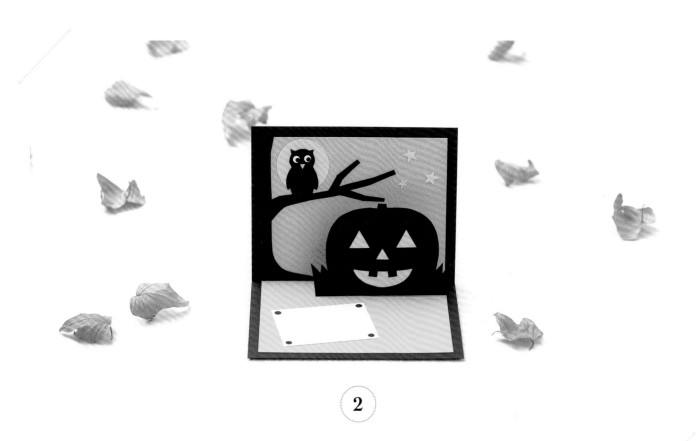

②

月夜的萬聖節卡片

貓頭鷹＆南瓜，
充分展現萬聖節氣息的卡片。
雖然內側底紙與作品 1 的卡片結構完全相同，
但僅僅改變貼上的裝飾物件＆紙張的顏色，
就能徹底轉變卡片的氛圍。

▷ recipe P.59

7

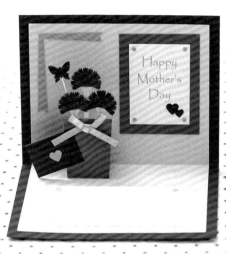

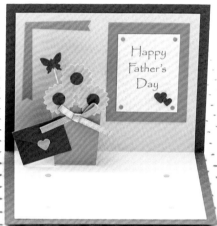

③ ④

母親節 & 父親節卡片

母親節獻上康乃馨,父親節則是向日葵,

從底紙彈跳出感謝的花束,

就是一張很時髦的立體卡片。

僅僅同步改變紙張顏色&裝飾物件,即能製作出一致的風格。

底紙則是將 P.4 的設計左右翻轉進行製作。

recipe P.60

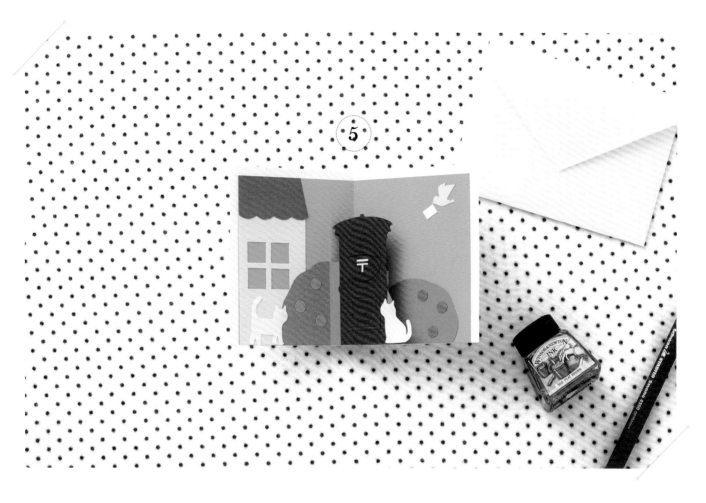

白貓 & 紅色郵筒卡片

藉由鮮紅色郵筒的對比，

更加襯托出天空的蔚藍，

還有可愛的白貓隨意地散步中……

這是橫向地使用 P.4 的底紙設計，

作成打開卡片時，即會浮出紅色郵筒的有趣結構。

▶ recipe P.119

● 內側底紙（原寸）

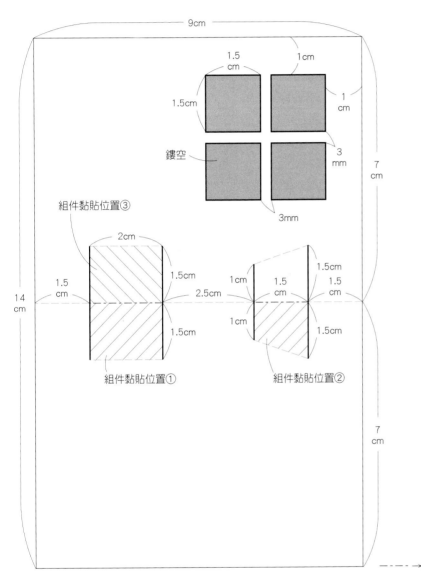

9cm

1.5
cm

1cm

1.5cm

1
cm

鏤空

3
mm

組件黏貼位置③

3mm

2cm

1.5cm

1.5
cm

2.5cm

1cm

1.5
cm

1.5
cm

14
cm

1.5cm

1cm

1.5cm

組件黏貼位置①

組件黏貼位置②

7
cm

7
cm

彈出兩個立體方塊

以A的相同作法，作出兩個立體方塊的卡
片。左側的立體方塊為長方形，右側的
立體方塊則為梯形。製作梯形立體方塊
的重點在於直向的左右兩道切口長度不
一，此作法呈現出的立體角度，能使裝
飾物件斜向地彈跳出來。具有兩個立體
方塊的卡片，趣味性也大大地提升了！
此款卡片需在右上角鏤空出四個方格，
作出窗戶的感覺。

- – - –→山摺 - - - - -→谷摺 ——→裁切線

10

在立體方塊上進行裝飾設計

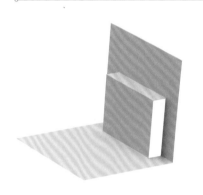

以A的相同作法，在卡片的中央作出扁平狀的立體方塊。雖然乍看是很簡單的底座，但只要活用這個立體方塊的形狀，就可以作出P.14的小屋＆P.15的巧克力盒。A、B的設計是將裝飾物件貼在立體方塊的前側面，作出動態感的技法；而C的作法則是直接活用立體方塊的本體形狀。應用這個巧思，也可以根據立體方塊的形狀彈出數字或文字。P.15的作品則是將此內側底紙上下翻轉使用的變化作法。

- - - →山摺 - - - →谷摺 ——→裁切線

●內側底紙（原寸）

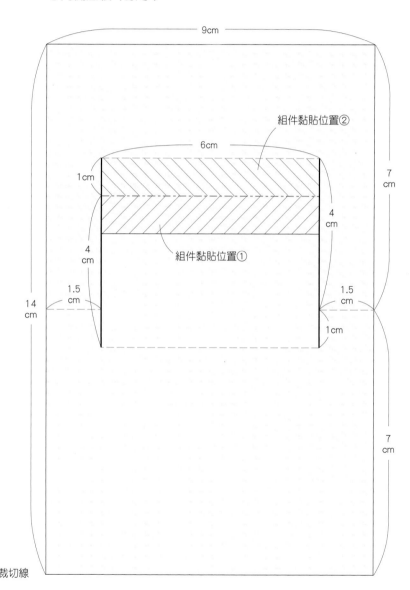

組件黏貼位置②

9cm

6cm

1cm

4cm

組件黏貼位置①

4cm

14cm

7cm

1.5cm

1.5cm

1cm

7cm

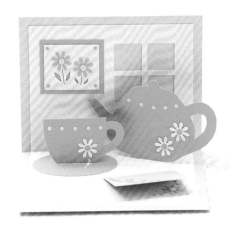

花朵茶具組卡片

在牆上掛著畫的靜謐室內空間裡，
享用花朵茶具組渲染出的片刻放鬆時光……
一打開卡片，大大的茶壺就會斜斜地彈出唷！
敬請欣賞動態演出的樂趣。

recipe P.62

7

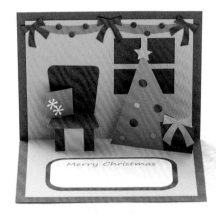

Merry Christmas

聖誕夜卡片

左側的立體方塊貼上椅子，右側的立體方塊則貼上大聖誕樹，
營造出歡欣鼓舞的聖誕氛圍。
迎面彈出的椅子＆斜斜地彈出聖誕樹，
椅子上的小小抱枕的動態設計也是注目的焦點！

▶ recipe P.63

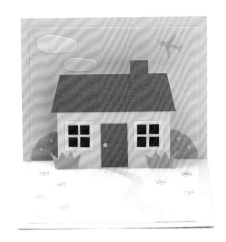

8

森林小屋卡片

將內側底紙的立體方塊作成房屋的模樣，
取最佳位置貼上屋頂、煙囪和窗戶。
若在四周加上樹叢的背景，
就能完成一間帶有閒適氣圍又精巧的魅力小屋。

recipe P.64

⑨

⑩

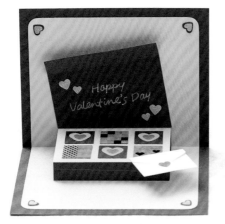

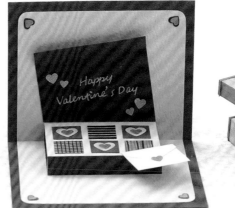

情人節禮物卡片

如知名法式甜點店的巧克力禮盒一般，

高級的情人節禮物盒。

這是上下翻轉 P.11 的底紙設計製作而成。

巧克力的圖案則可活用紙膠帶的圖案製作。

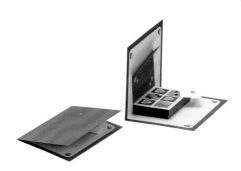

▶ recipe P.65

●內側底紙（原寸）

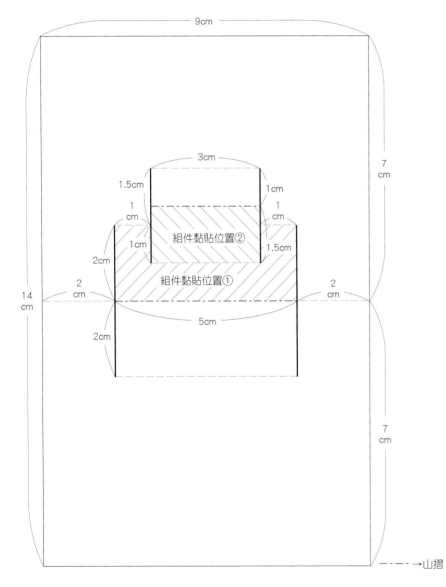

9cm

3cm

1.5cm　　　1cm

1cm　　　　　　　1cm

組件黏貼位置②

1cm　　　　　　1.5cm

2cm

組件黏貼位置①

2cm　　　　　　　　　2cm

5cm

14cm

2cm

7cm

7cm

- - - →山摺　　- - - →谷摺　　───→裁切線

縱向重疊兩個立體方塊

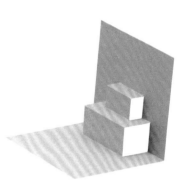

切口增加為4道＆將各別指定處摺出摺線，即可作出直向重疊兩個立體方塊的有趣結構。切口的長度、山摺和谷摺的位置稍微複雜一點，因此請特別留意。若直接活用立體方塊的形狀，作成雙層蛋糕卡片也很可愛哩！立體方塊的前側面＆上面都可以貼上裝飾物件，呈現出動態感。試著仔細觀看這個結構設計吧！或許會浮現出很多不一樣的點子喔！

橫向開啟時，立體組件會往上抬升

這是一款橫向打開的卡片。直接裁出1道橫向的切口＆摺出V字形摺線，即可完成立體方塊的鋸齒設計。隨著底紙的展開，黏貼在「組件黏貼位置②」處的裝飾組件就會往上彈出；因此將想要作出動態演出的裝飾物件貼在②的位置上是設計的重點所在。此設計的山摺＆谷摺屬於複雜的結構，請仔細觀察設計的結構後再開始製作！

●底紙（原寸）

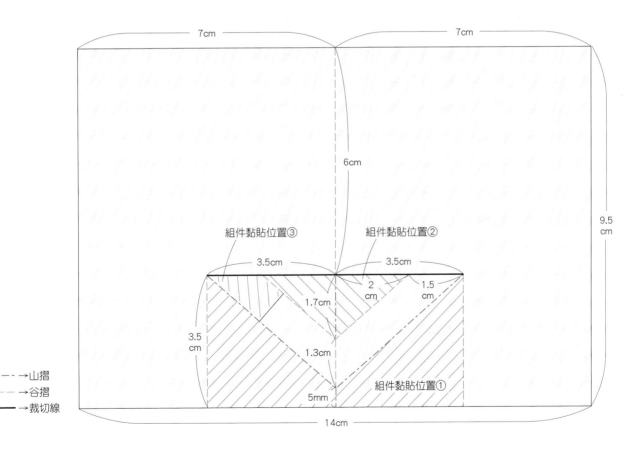

--- · --- →山摺
- - - - →谷摺
——— →裁切線

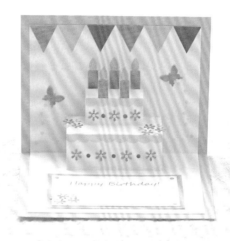

11

雙層生日蛋糕卡片

以內側底紙的立體方塊為蛋糕基底，

作成可愛又時髦的生日卡片。

裝飾上蠟燭＆小掛旗，更能呈現華麗的感覺。

附在禮物上一起送出，也是很受歡迎的選擇喔！

recipe P.66

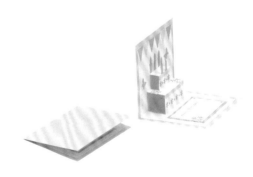

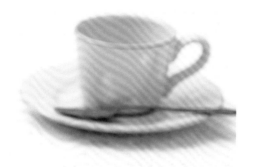

(12)

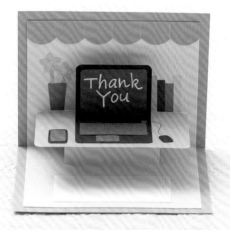

電腦桌卡片

使用雙層結構的內側底紙，

將下層貼上一張紙片，

作出電腦桌的感覺，

再將電腦的背面貼在上層的前側面上，

開啟卡片時，就會呈現打開電腦的視覺效果。

▶ recipe P.67

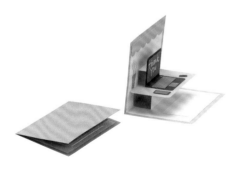

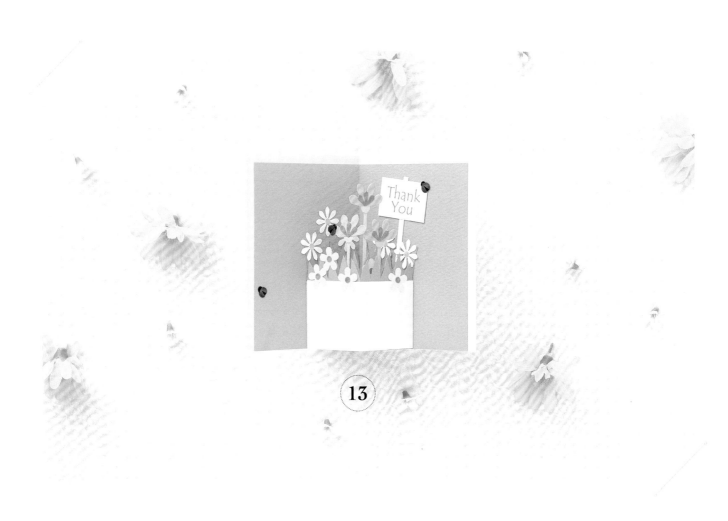

盆栽感謝卡

一打開卡片，
中間的三朵橘色小花就會往上伸展立起。
將白色盆栽＆底紙的背景也都貼上花朵，
作出氛圍明亮且華麗的感謝卡。

recipe P.68

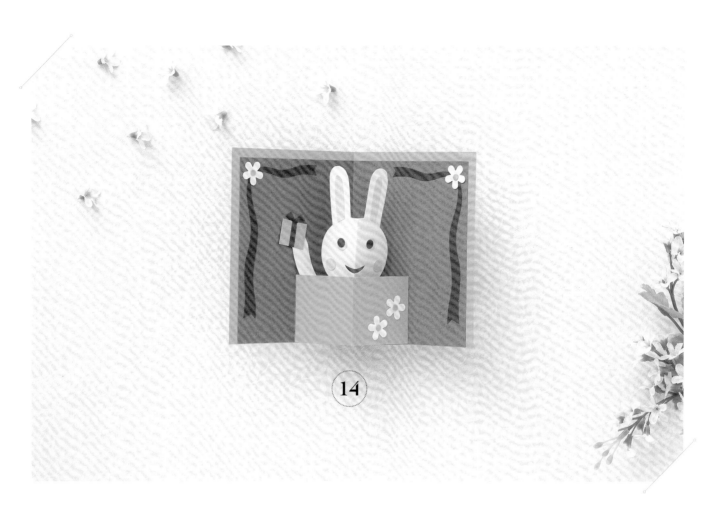

14

彈跳小兔禮物卡

拿著小小禮物盒的兔子,揮舞著手臂跳了出來!
迎面展露的笑容,也帶給開啟卡片人一種驚喜的可愛感。
中央的兔子&手臂黏貼的位置為製作重點。

▶ recipe P.70

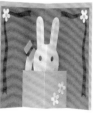

橫向開啟時，立體方塊會往左滑動

這是一款將底紙貼上「立體方塊」，使其產生動態效果的卡片。根據指定的標示，將與底紙相同長度的細長形紙條摺出摺痕，再對齊底紙下方左右兩邊黏貼固定，此細長的紙條即可形成「立體方塊」；將裝飾組件貼上後，就能作出具有動態感的卡片。打開卡片時，裝飾組件就會往左側滑動，是很有趣的結構。此設計不需將底紙裁出任何的切口，因此不需要外側底紙，僅一張底紙即可完成製作。

●底紙（原寸）

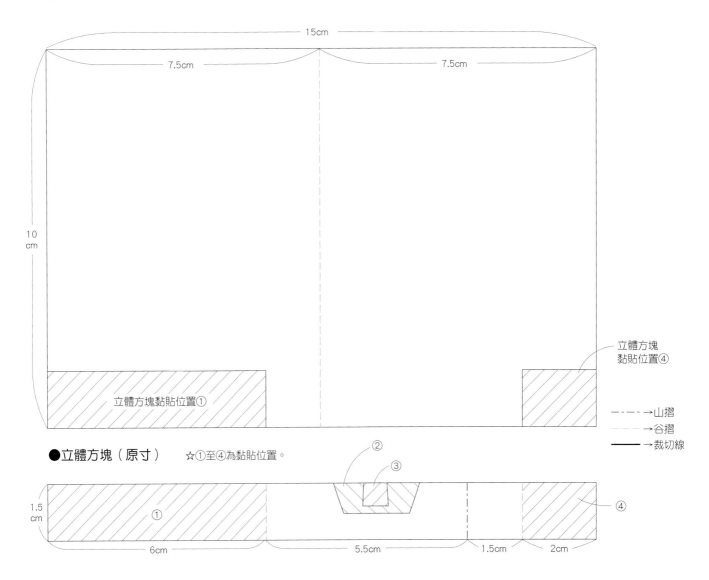

15cm

7.5cm　　　7.5cm

10 cm

立體方塊黏貼位置①

立體方塊黏貼位置④

-·-·-→山摺
----→谷摺
——→裁切線

●立體方塊（原寸）　☆①至④為黏貼位置。

1.5 cm

①　　②　③　　④

6cm　　5.5cm　1.5cm　2cm

橫向開啟時，立體方塊呈扇形般展開

這一款雖然和F一樣屬於貼上「立體方塊」製作而成的結構，但是稍微改變了立體方塊的形狀。V字形的山摺線和中間直向的谷摺線為製作重點。根據摺線的指示摺出摺痕，即可作出凹槽。將凹槽面貼上裝飾組件，打開卡片的時候，裝飾組件就會像畫出一個弧線般地呈現扇形的動態感。本頁刊載是P.26的作品結構設計。P.27的作品則將此結構設計左右翻轉使用，紙型參見P.75。

● 底紙（原寸）

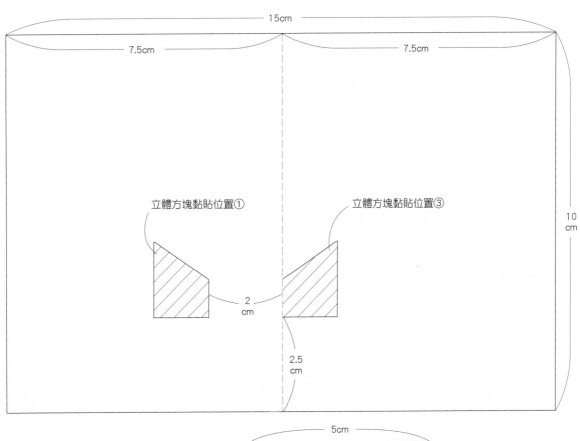

立體方塊黏貼位置①

立體方塊黏貼位置③

15cm

7.5cm

7.5cm

10 cm

2 cm

2.5 cm

● 立體方塊
　（原寸）

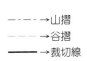

- - - - → 山摺
- - - - → 谷摺
———— → 裁切線

☆①至③為黏貼位置。

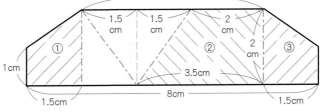

5cm

1.5 cm　1.5 cm　　2 cm

①　　　　②　　　③

1cm

3.5cm

2 cm

8cm

1.5cm　　　　　　　　1.5cm

窗邊花瓶卡片

插在大花瓶裡的美麗花朵,
將在打開卡片時慢慢地滑動出現。
並以淡粉色的條紋壁紙＆掛上窗簾的窗戶,
營造出令人感覺寧靜的室內空間,
精心地製作出質感極佳的卡片。

recipe P.71

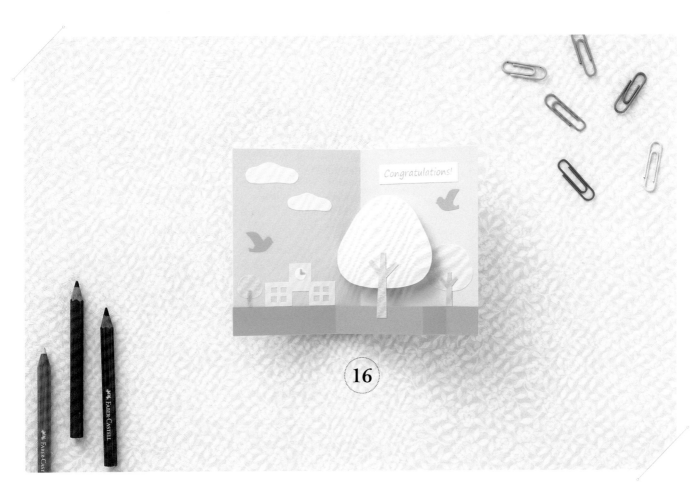

16

櫻花樹＆校舍卡片

打開卡片時出現的是──

開滿粉紅色櫻花的櫻花樹！

學校的校舍、青空、飛來飛去的鳥兒們……

都預告著春天即將來臨。

這是適合用來慶祝畢業或入學的一款卡片。

▶ recipe P.72

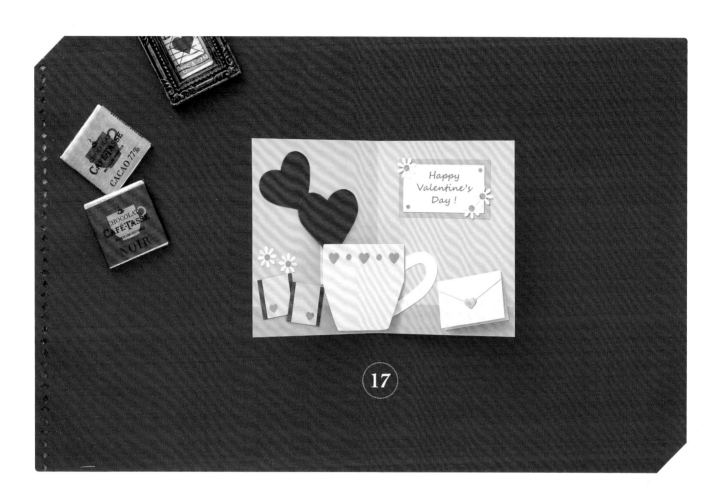

杯子＆愛心的情人節卡片

打開卡片，茶杯連著立體方塊一起出現，

後方兩片重疊的愛心也會如畫出弧形般地冒出。

這個動態設計非常可愛，不論開闔幾次都還是很令人喜歡呢！

杯子旁邊的信封還可以寫上留言喔！

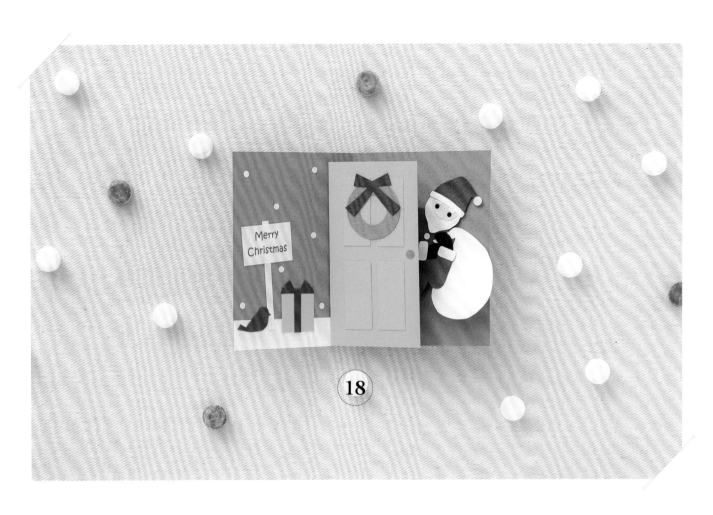

探頭聖誕老人的聖誕卡

稍微打開卡片時，

有個白白的東西從門後閃過……

直接打開一看——

原來是背著禮物袋的聖誕老人！

將聖誕老人貼在根部軸心處，身體就會如畫出弧線地出現。

從門後探出的模樣，就好像在對你說話一樣，

真是可愛啊！

▶ recipe P.74

●底紙（原寸）

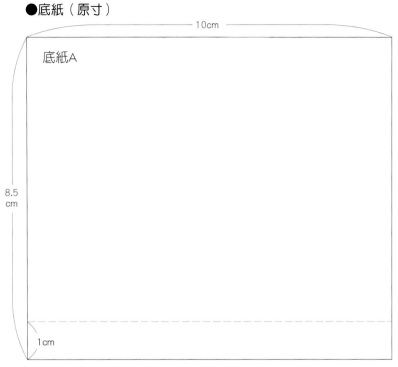

底紙A

10cm

8.5 cm

1cm

10cm

1cm

8.5 cm

底紙B

開啟卡片時，底紙會呈180°展開的結構；不僅結構簡單，動態效果也很好，是極具趣味性的卡片設計。本單元將會介紹三種結構設計＆使用其底紙製作而成的卡片。

使卡片中央垂直立合

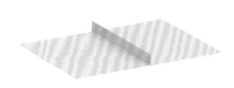

這是一款完全打開時呈180°展開的卡片。啪——一下子就180°大大地攤平，因此如何展現動態演出的樂趣就是此設計的重點。H款的卡片是將兩張紙的邊緣各別摺出1cm的谷摺＆將此處對齊貼合即可，屬於初階的簡單結構。打開卡片時，「對齊貼合處」會形成垂直的狀態，在此貼上裝飾組件即可作出立體卡片。

— - — - →山摺　 ----- →谷摺　 ———→裁切線

將立體方塊貼在卡片中央兩側①

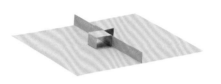

將H卡片當成基座，以細長的紙條作出方形立體方塊＆貼在中央。再將裝飾組件貼在立體方塊上，就可以區別出前後的距離感，進而作出具有遠近景深的有趣立體卡片。此頁介紹的是P.32的作品結構設計。P.33的作品則改變了立體方塊黏貼位置，紙型參見P.79。

● 立體方塊（原寸）

☆①至⑥為黏貼位置。

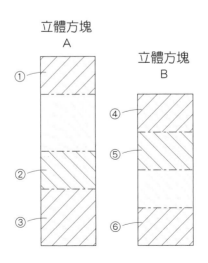

● 底紙（原寸）

- —·—·— →山摺
- — — — →谷摺
- ———— →裁切線

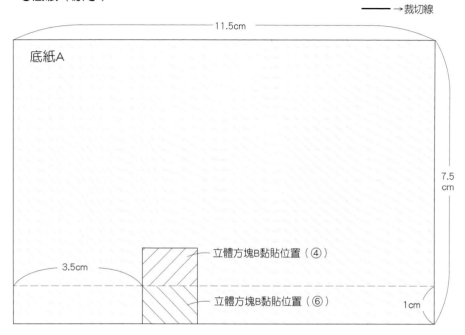

底紙A

11.5cm

7.5 cm

3.5cm

立體方塊B黏貼位置（④）

立體方塊B黏貼位置（⑥）

1cm

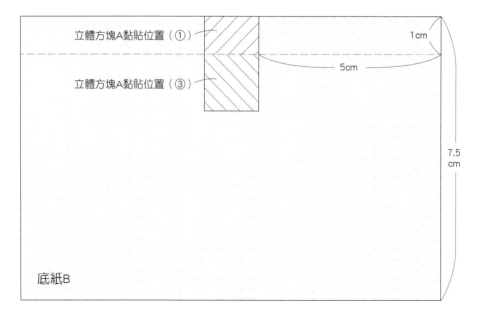

立體方塊A黏貼位置（①）

1cm

5cm

立體方塊A黏貼位置（③）

底紙B

7.5 cm

巴黎主題的卡片

凱旋門＆艾菲爾鐵塔＆羅浮宮金字塔——
開啟卡片時，巴黎的代表性象徵立即映入眼簾！
底紙使用鮮明的紅色＆藍色，與裝飾組件的白色相互映襯，
呈現出一張三色旗色彩的時髦卡片。

▸ recipe P.76

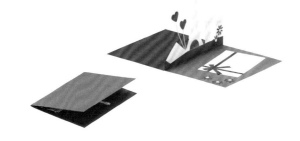

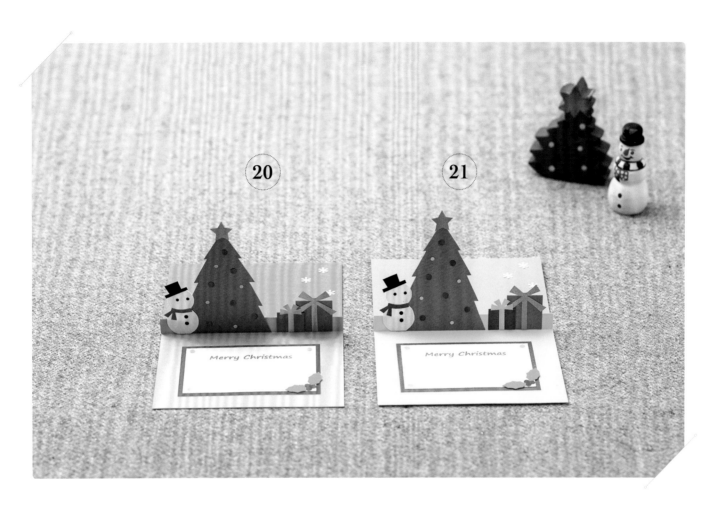

聖誕樹 & 雪人卡片

以歡樂的聖誕季節進行構思的一款 180°卡片。

不論是選用粉紅色或藍色的底紙，都能作出時髦的卡片。

將雪人、聖誕樹和禮物的裝飾物件貼在中間，

隨著卡片的開啟，就會傳遞出聖誕節的興奮心情。

▶ recipe P.77

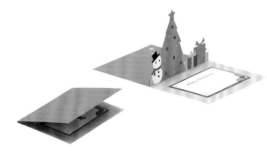

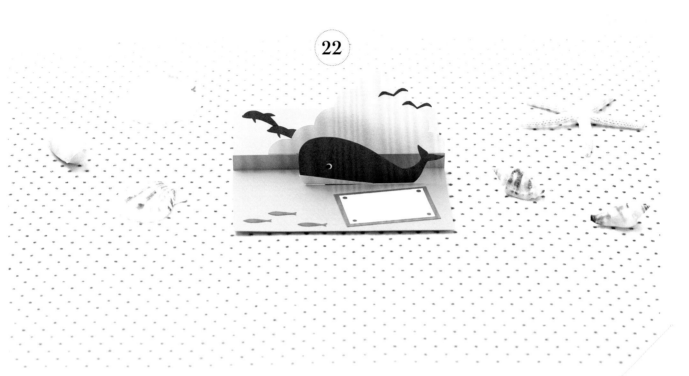

積雨雲＆鯨魚卡片

在廣闊的大海裡前進的鯨魚，
背景襯著純白色的積雨雲……
除了鯨魚＆積雨雲之外，再加上兩隻海豚創造出遠近感，
看起來就像收藏了一幅真夏的風景。
印象鮮明的卡片完成！

▶ recipe P.78

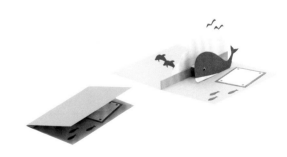

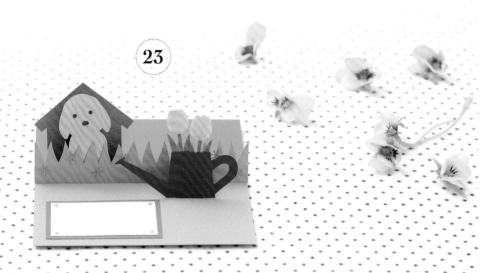

小狗 & 鬱金香卡片

在鋪著草坪的綠色庭院裡，

小狗靜立於小屋前，鬱金香則插在紅色花灑中。

這一款以溫暖 & 可愛感十足的裝飾組件製成而成的卡片。

並藉由變換前後底紙顏色的技巧，

詮釋出場景的遠近感。

▸ recipe P.79

33

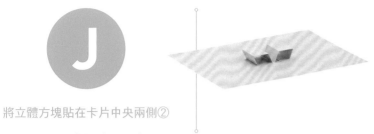

J

將立體方塊貼在卡片中央兩側②

這款設計與I的卡片結構類似，是將底紙對摺＆在摺線兩側對稱地貼上兩個立體方塊，作成如夾在卡片中心處的設計。此時，將立體方塊貼在距離底紙的中央摺線1至2mm處為製作重點。接著將立體方塊貼上裝飾組件，就可以作出彷彿從底紙浮出般的立體卡片。此頁紙型為P.36的作品結構設計。P.37的作品則改變了立體方塊的黏貼的位置，請參見P.82的設計。

●底紙（原寸）

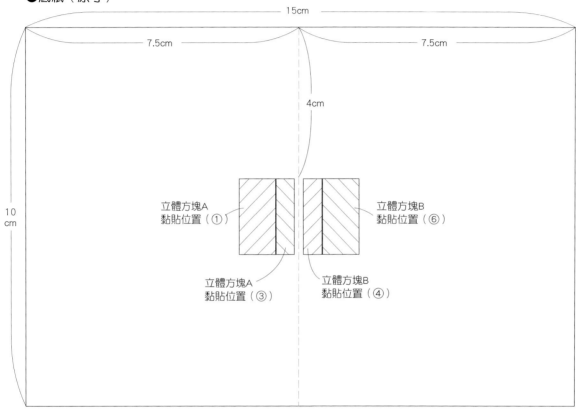

15cm

7.5cm　　　　7.5cm

4cm

10 cm

立體方塊A
黏貼位置（①）

立體方塊B
黏貼位置（⑥）

立體方塊A
黏貼位置（③）

立體方塊B
黏貼位置（④）

●立體方塊（原寸）　☆①至⑥為黏貼位置。

立體方塊A　　　　　　　　　　　　立體方塊B

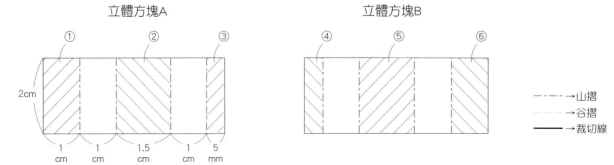

①　　②　　③　　　　④　　⑤　　⑥

2cm

1cm　1cm　1.5cm　1cm　5mm

- - - - →山摺
－－－→谷摺
──→裁切線

準備畫上立體方塊設計的紙（紙型）&依指定尺寸裁好的紙張。

將立體方塊的紙型翻至背面，對照紙型背面透出的框線疊放上立體方塊用紙&以隱形膠帶固定。

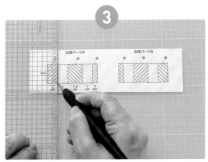

翻至正面，將尺對齊山摺線，再以鐵筆劃出紋路。另一片作法亦同。

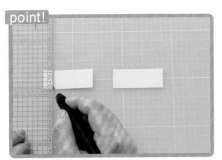

若不準備畫出立體方塊的設計圖，直接以尺測量製作也 OK。

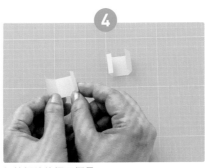

根據摺線的標示摺疊。

對摺底紙，將立體方塊貼在距離底紙的摺線 1mm 左右的位置。
point! 參見底紙紙型的黏貼位置貼上。

將另一個立體方塊也貼在距離摺線 1mm 的位置。

完成！

將步驟 7 的立體方塊上面塗上黏膠，貼上裝飾組件。

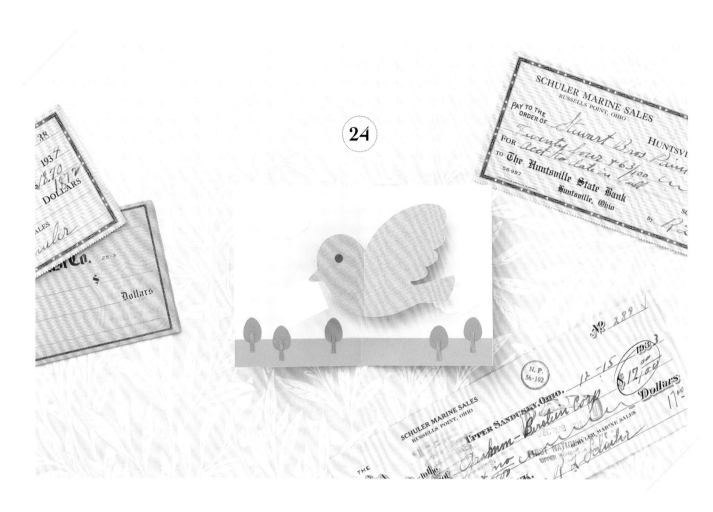

大鳥高飛卡片

在天空翱翔的大鳥啣著信封，

裡面放了什麼樣的漂亮信紙呢？

從底紙浮現的鳥兒裝飾物件呈現出很強烈的印象，

屬於一款萬用卡片。

▸ recipe P.81

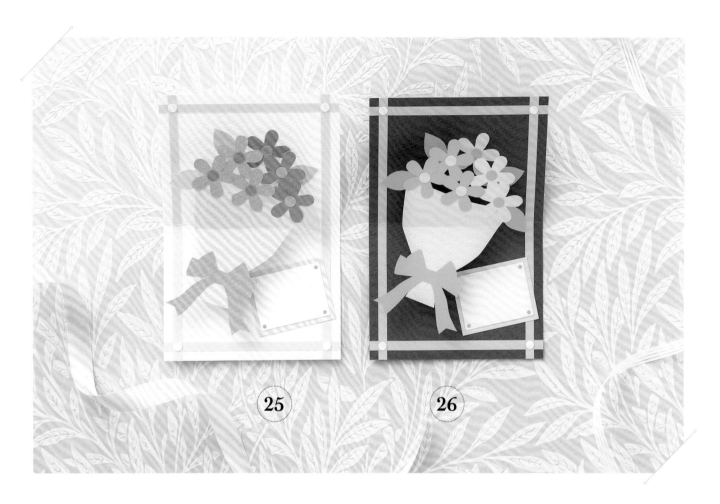

㉕　　　　　㉖

花束卡片

在打開卡片時出現的花束上
加上不同顏色的大花⋯⋯
這是一款能令開啟卡片之人開心，
充滿祝福＆感謝心意的卡片。

▸ recipe P.82

Chapter 3

應用卡片

本單元介紹的卡片是應用至今登場的卡片結構，
加上不同的裝飾組件，製作出創意無限＆變化豐富的卡片。
這些卡片都是充滿製作樂趣的設計唷！

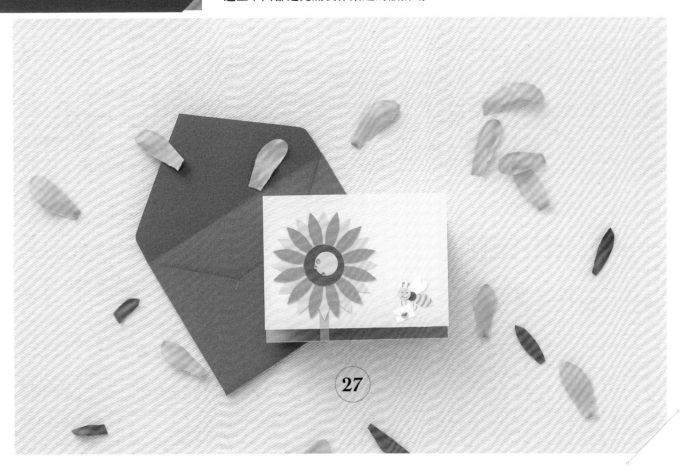

27

宣告夏天的向日葵卡片

當卡片呈摺疊狀態時，
是一張以向日葵＆蜜蜂裝飾的時髦迷你卡片。
將卡片展開拉長時，
則會呈現出向日葵的整體輪廓、綠色的山脈和積雨雲，
完整詮釋清爽的夏日風景。

▶ recipe P.84

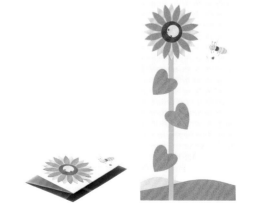

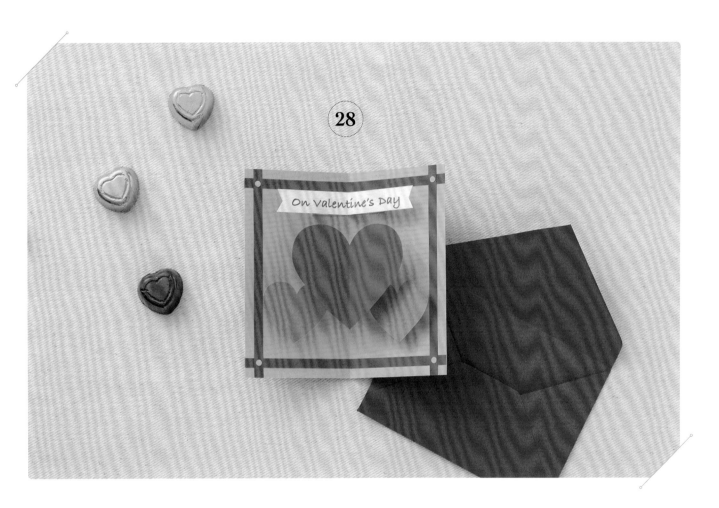

On Valentine's Day

三顆心的情人節卡片

匯集了不同設計的立體方塊貼在底紙上，

作出一張彈出三顆大小愛心的卡片。

既華麗又可愛，

相當適合情人節的季節。

▶ recipe P.85

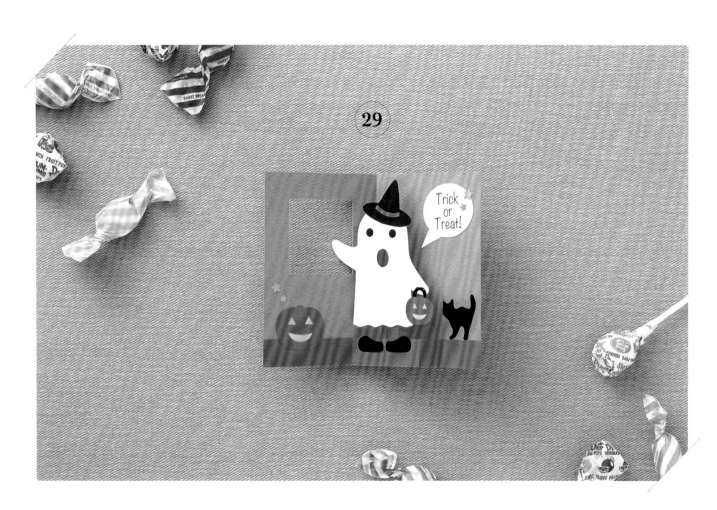

幽靈 & 南瓜的萬聖節卡片

表情可愛的幽靈拿著燈籠，

來回穿梭於街道上說著：Trick or Treat ！

不管是卡片摺疊的狀態或打開的時候，

幽靈的小手都會往窗戶伸出來，

卡片的設計結構十分有趣。

▶ recipe P.87

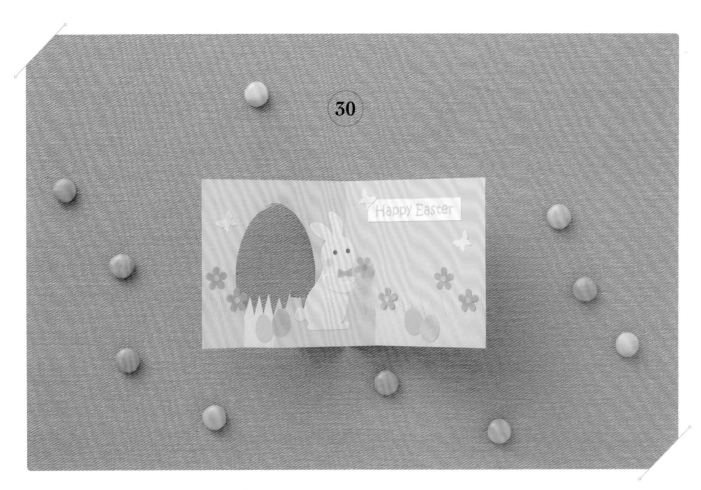

小兔回頭看的復活節卡片

打開拿著花＆面向左邊的小兔卡片，

小兔就會轉一圈變成面向右邊的不可思議設計。

在四周貼上彩蛋的裝飾組件，

就完成了氣氛愉快的復活節卡片。

▶ recipe P.87

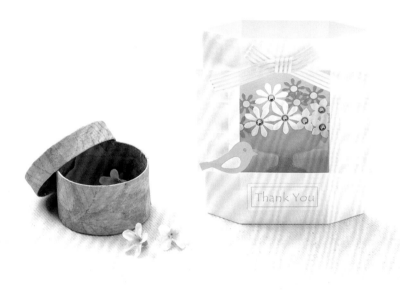

青鳥 & 花瓶卡片

讓人彷彿置身地中海旁，

從白色窗外望去的屋內放著漂亮的花瓶……

先將六角形的筒狀底紙貼上立體方塊，

再將立體方塊貼上花瓶，作出趣味變化的結構。

▶ recipe P.90

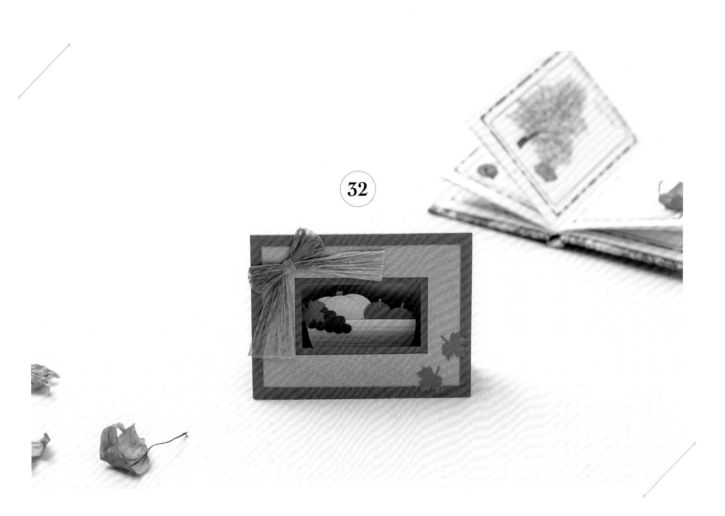

32

水果籃卡片

從側面看，這是一張三角形結構的立體卡片。

在內側貼上裝滿水果的籃子，

是從裁切成四方形的窗戶中可以看見的裝飾組件，

整體看起來完全就像裝上外框的一幅畫。

▶ recipe P.92

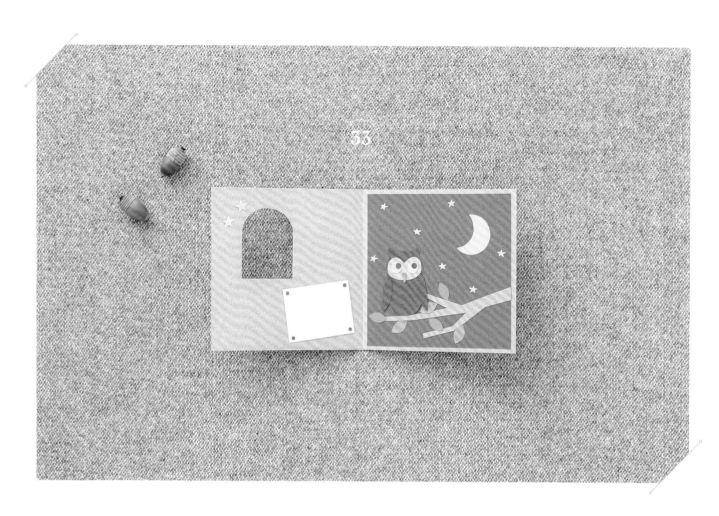

月夜貓頭鷹卡片

星光閃爍的漂亮月夜，
停在枝頭上的貓頭鷹不知道在想些什麼……
闔上卡片時，從窗戶可以看見上弦月＆街燈，
洋溢著滿滿的秋夜氛圍。

▶ recipe P.93

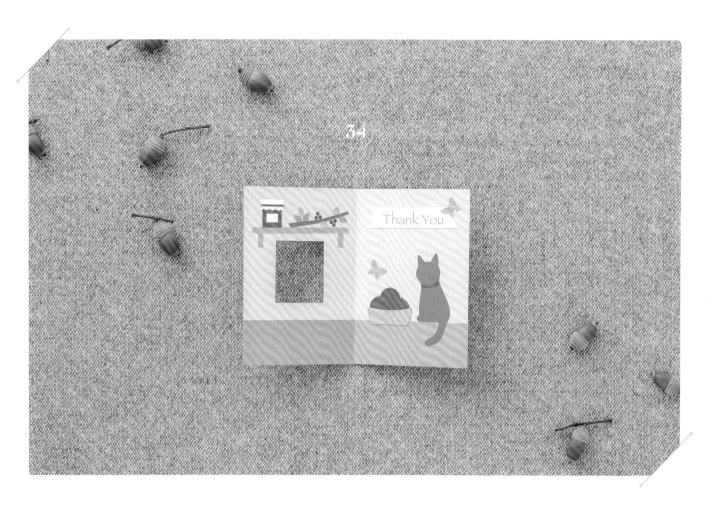

小貓 & 蘋果感謝卡

在秋季的色調中，
裝飾上小貓的裝飾組件、蘋果、樹枝和果醬瓶的感謝卡。
將卡片的外側面也貼上屋簷 & 窗戶，
稍微享受裝潢的裝飾樂趣吧！

▶ recipe P.95

Chapter 4

簡單の留言卡

本單元介紹的是直接以裁切成裝飾物件的飾片製作而成的「刀模式卡片」。
雖然沒有特別的機關設計，製作方法卻更加簡便，
相當適合用來當作「小小的留言卡」。
請試著找出自己喜歡的飾片製作吧！

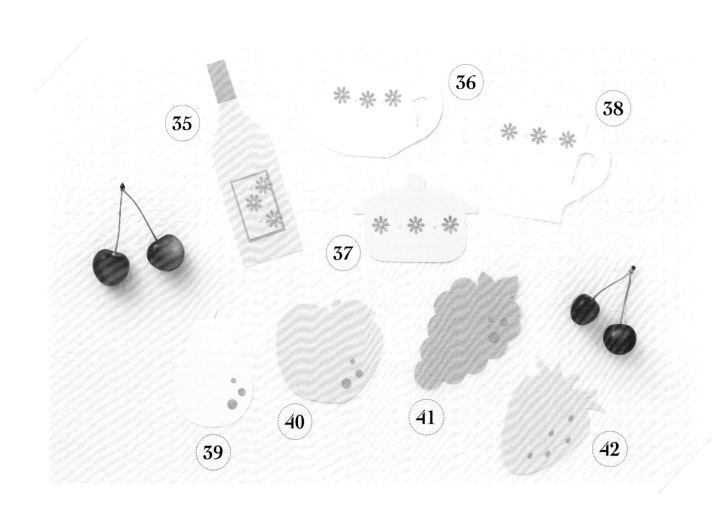

簡單の主題式刀模卡片

在此聚集了以杯子或酒瓶等廚房小物、水果、女性的包包或傘等人氣裝飾組件,製作而成簡單的刀模式卡片。

因為形狀本身就很可愛,只需要直接裁切,就可以當成時髦的留言風卡片使用。

若再稍微裝飾上造型紙片、水鑽、緞帶等素材,就能變成更加時髦的卡片。

▶ recipe　36,37,38▶P.96　　43,44▶P.99
　　　　　35,42▶P.97　　45,46▶P.100
　　　　　39,40,41▶P.98　 47,48▶P.101

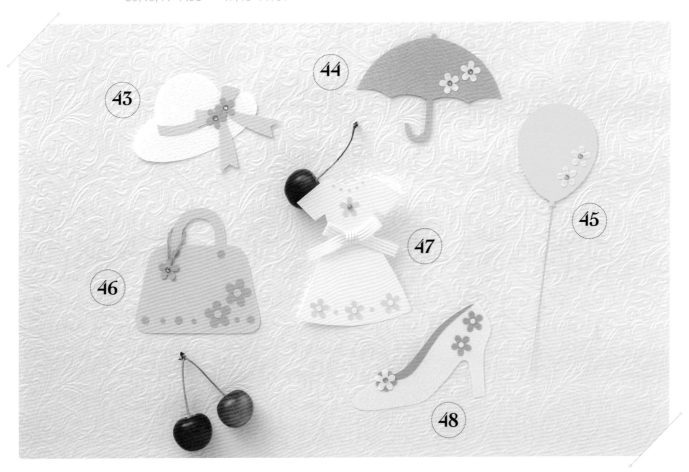

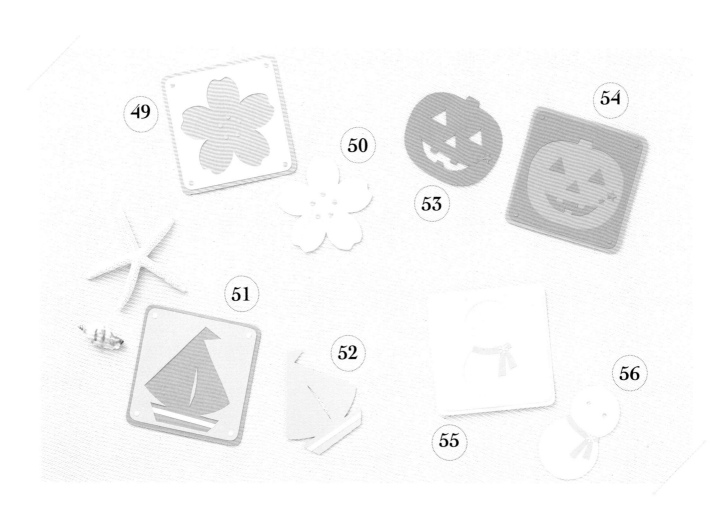

春夏秋冬季節卡片①

以四季為主題製作的時髦卡片。

春天是櫻花，夏天是帆船，秋天是南瓜燈籠，

冬天則以雪人為主題作成刀模式卡片，

並以裁下圖形後的紙框，再設計作成方形的小卡。

recipe　49,50 P.102
　　　　51,52 P.103
　　　　53,54 P.104
　　　　55,56 P.105

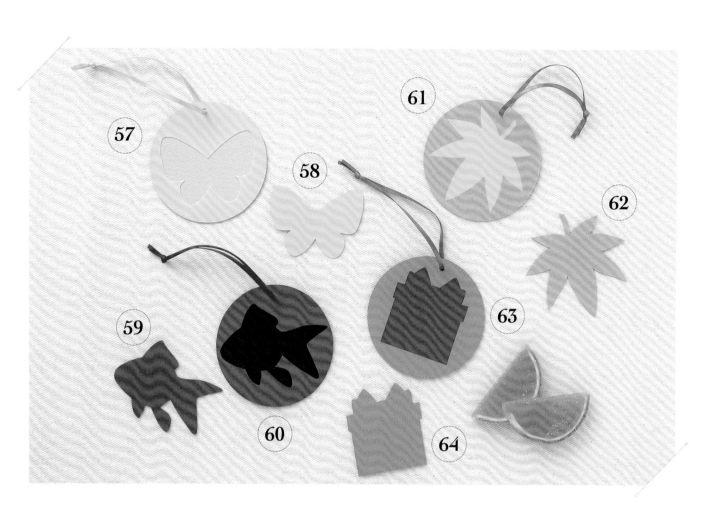

春夏秋冬季節卡片②

在此介紹吊飾風的設計
&以刀模式卡片形成組合的四季卡片。

春天是蝴蝶,夏天是金魚,秋天是楓葉,冬天是聖誕禮物,

運用兩種顏色的紙張製作,既簡單又有趣。

▶ recipe　57至60 ▸ P.106
　　　　　61至64 ▸ P.107

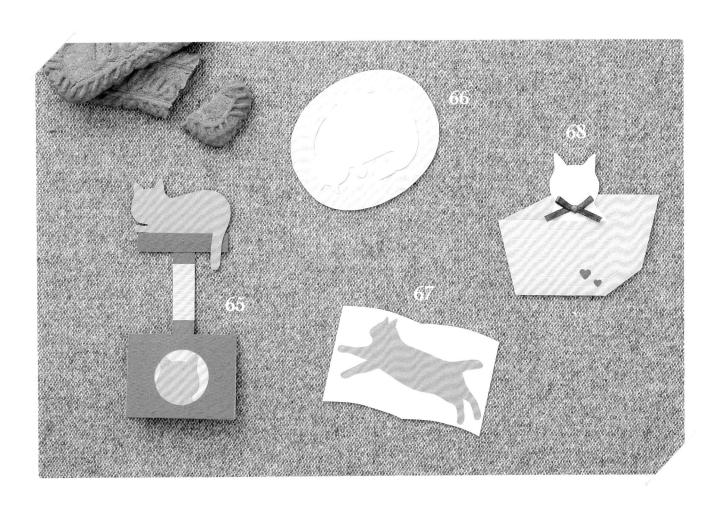

小貓的刀模式卡片

爬上貓塔，鑽進盒子，

在臥舖裡睡覺……

以隨時隨地都既可愛又無害的貓咪日常模樣

製作而成的刀模式卡片。

如果送給愛貓人士，他一定會很開心！

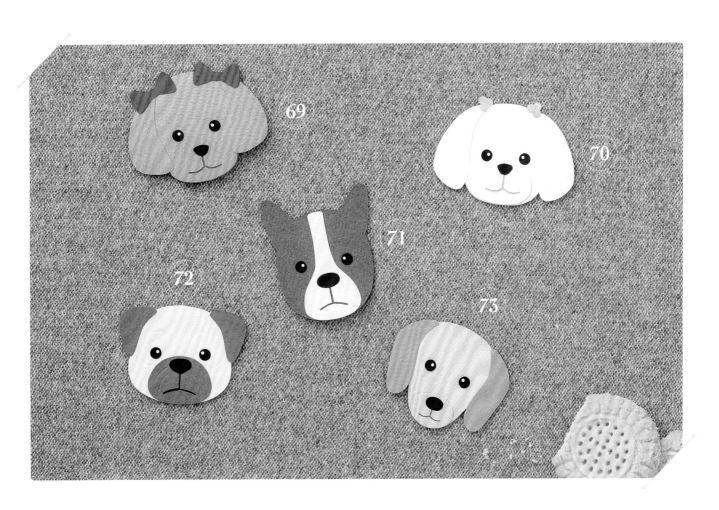

小狗的刀模式卡片

特選出五種人氣狗狗——
貴賓狗、西施、法國鬥牛犬、巴哥犬、米格魯，
製作出可愛表情的刀模式卡片。
圓滾滾的眼睛一定可以讓人會心一笑。

▶ recipe　P.112

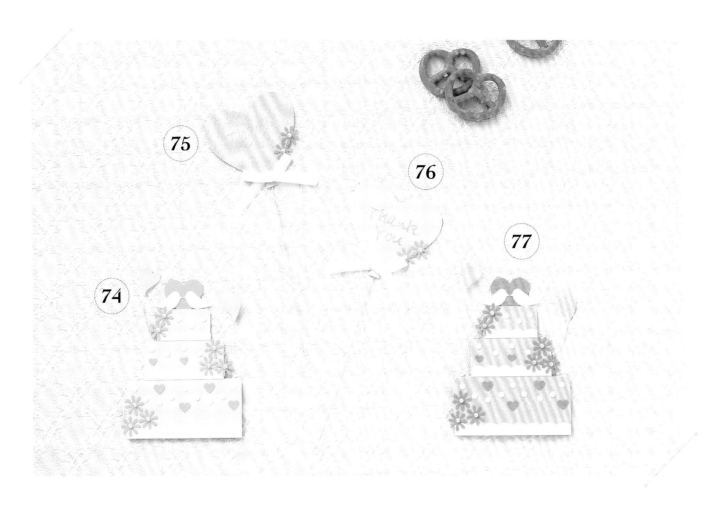

婚禮的刀模式卡片

華麗的三層蛋糕刀模式卡片，

左右兩邊還裝飾著貼上愛心的鐵絲，

表現出大喜之日的歡樂氣氛。

心情氣球的感謝卡，

也可以當成座位卡或隨著贈禮一起附上喔！

recipe 74,77 ▸ P.115
 75,76 ▸ P.110

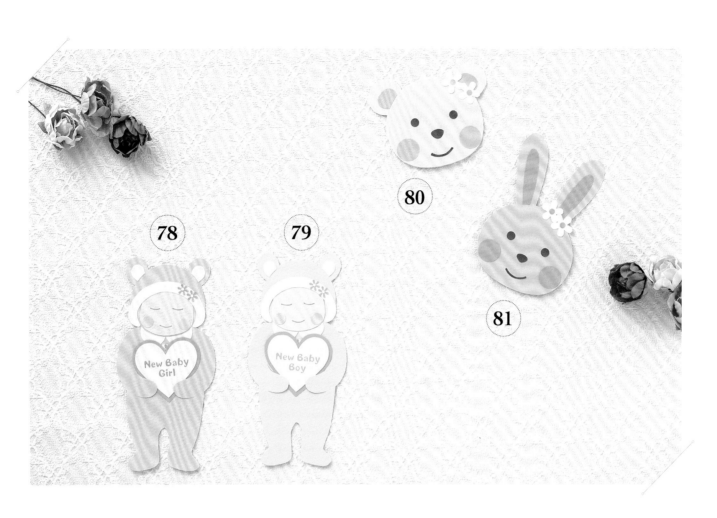

嬰兒的刀模式卡片

慎重地抱著心形的裝飾組件，

以嬰兒為主題的作品 78 和 79 真是超級可愛啊！

作品 80 和 81 則是散發溫馨氛圍的兔子＆小熊刀模式卡片。

不論哪一款，

都相當適合用來分享生產或慶祝新生命的誕生。

▶ recipe 78,79 ▶ P.116
　　　　 80 ▶ P.117
　　　　 81 ▶ P.118

卡片用信封の作法

製作出卡片之後，試著製作尺寸剛好可以放進卡片的信封吧！將紙型線條畫在喜歡的紙上，根據①至③的順序，摺出谷摺即可黏合成形。這款信封無法郵寄，因此想要郵遞寄送時，請使用市售的標準尺寸信封喔！

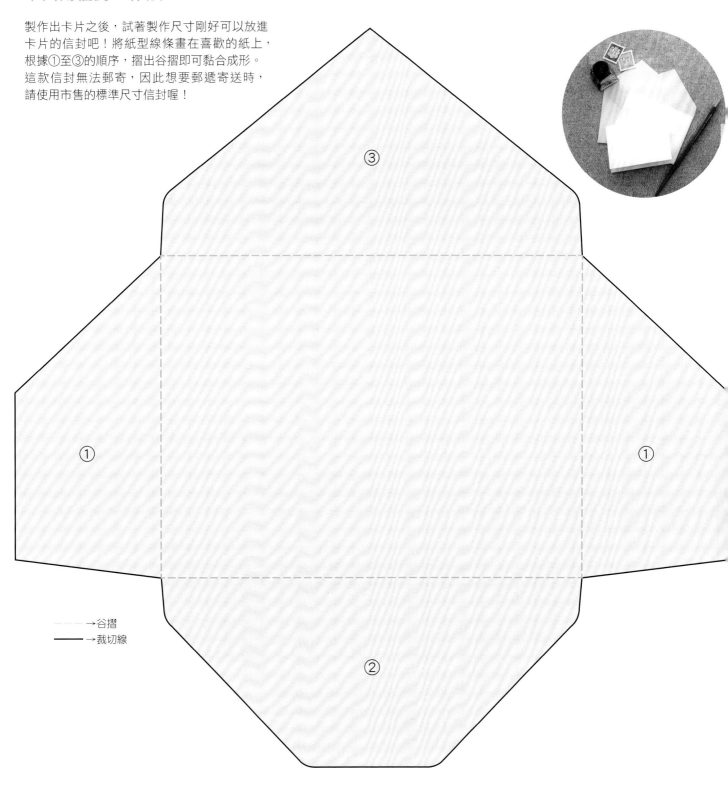

③

①

①

- ----- →谷摺
- ——— →裁切線

②

留言文字の原寸圖

請以白色的馬勒紙（Mermaid）
或其他紙張彩色影印使用。

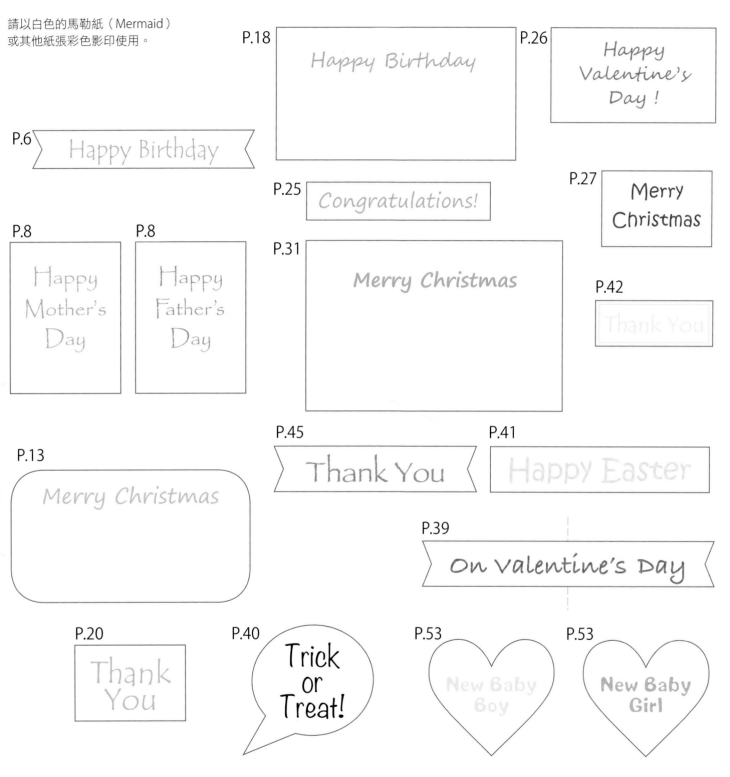

P.18 Happy Birthday

P.26 Happy Valentine's Day !

P.6 Happy Birthday

P.25 Congratulations!

P.27 Merry Christmas

P.8 Happy Mother's Day

P.8 Happy Father's Day

P.31 Merry Christmas

P.42 Thank You

P.13 Merry Christmas

P.45 Thank You

P.41 Happy Easter

P.39 On Valentine's Day

P.20 Thank You

P.40 Trick or Treat!

P.53 New Baby Boy

P.53 New Baby Girl

材料

用紙

本書主要使用五種紙張。1馬勒紙（Mermaid）＆2肯特紙（Kent）具有厚度，可以確實地摺疊，適合當成底紙。3丹迪紙（Tant）屬於稍薄一點的紙張，用於以造型打洞器製作組件時。4銀色紙張＆5金色紙張則當成卡片的亮點使用。此外，使用色紙或包裝紙也是很不錯的選擇喔！

鐵絲

將裝飾物件貼在卡片上，呈現出動態感時使用。

繡線

當成作品組件的一部分使用。使用25號繡線。

水鑽　鑽片·亮片

增加卡片可愛度＆光亮度的組件。將平坦的底面塗上黏膠後貼上。

紙膠帶

具有顏色＆圖案的膠帶，可以輕鬆妝點作品的素材。選用適合作品的圖案吧！

緞帶·繩子

作出繩結當成裝飾，或當成吊飾的繩子使用。

用具

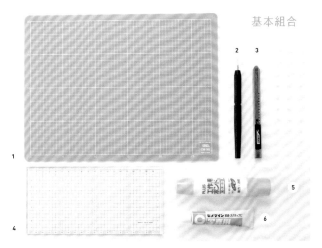

基本組合

不論哪一個作品都不可欠缺的六大工具：
①切割墊，在裁切紙張的時候，鋪在紙張的下方。
②鐵筆（不鏽鋼），用於將組件摺出摺線＆劃出紋路。
③美工刀，30°刀刃的款式最為便利。製作時，除了以剪刀裁剪組件，也需要以美工刀進行裁切。
④尺，使用具有方格線條的款式。
⑤工藝用白膠，使用出膠口細小的款式，黏貼細小的組件比較方便。
⑥相片膠，用於黏貼底紙等比較大面積的紙張。黏貼組件時，主要使用這款黏膠。

剪刀

刀刃略細的款式會比較方便。用於裁剪重疊的紙張。

割圓器

可以將紙張裁切成圓形的切割刀。若手邊沒有這項工具，以剪刀或美工刀取代也OK。

打洞斬

可以鑽出小小孔洞的工具。垂直放在紙上，將鐵鎚放在上面敲打使用。

鐵鎚

以打洞斬打出孔洞時使用。小一點的款式也OK。

造型打洞器

可以取出各種造型的打洞器。將紙張夾入縫隙，按壓按鈕使用。也有取圓角的邊角打洞器。

隱形膠帶

用於描繪紙型時暫時固定紙張。若手邊沒有這項工具，以紙膠帶取代也OK。

色筆

用於將作品加上留言，或在裝飾組件上畫出圖案。如果有金色、銀色、白色，就會很方便。

圓珠筆

在紙上劃出紋路時使用。可以劃出比鐵筆略粗的線條。

作品の作法

Small solid card as a palm size

◎用紙的品名＆顏色可供購買紙張時參考使用。

　丹迪紙則以（Y10）等編號標示顏色名稱。

◎裁切圖案用紙的標記尺寸會稍微大一點以便裁切。

◎作法說明中提及的尺寸皆為長×寬。　（例）10cm×5cm→長10cm×寬5cm

◎造型打洞器的原寸圖案參見P.120。

－－－－－－ →谷摺　　－・－・－－ →山摺

━━━━━ →裁出切口的線條　　〜 →相同線條的省略記號

→鏤空處　　　　　　→黏貼處

禮物盒卡片 P.6-1

▶ 材料

紙 a〔馬勒紙〕15cm×10cm	梅雨色	…1 片
紙 b〔馬勒紙〕14cm×9cm	冰色	…1 片
紙 c〔丹迪紙〕4cm×6.5cm	紫色（L71）	…1 片
紙 d〔馬勒紙〕3.5cm×6cm	白色	…1 片
紙 e〔肯特紙〕3.5cm×4cm	桃子色	…1 片
紙 f〔肯特紙〕4cm×6cm	玫瑰色	…1 片
紙 g〔丹迪紙〕3cm×4cm	白色（N8）	…1 片
紙 h〔丹迪紙〕4cm×4cm	紫色（L71）	…1 片
紙 i〔丹迪紙〕2.5cm×5cm	黃綠色（N62）	…1 片
紙 j〔丹迪紙〕3cm×3cm	水藍色（L67）	…1 片
紙 k〔丹迪紙〕3cm×3cm	黃色（N59）	…1 片
紙 l〔馬勒紙〕1cm×6cm	白色	…1 片
水鑽（直徑 3mm）	粉紅色	…1 顆

▶ 工具

基本組合（參見 P.56）
小尺寸造型打洞器（1/8"圓形）
迷你造型打洞器（可愛花朵、蝴蝶）

▶ 作法

1 製作底紙
將紙 a 對摺，作為外側底紙。並在紙 b 上畫出 P.4 的設計，作出內側底紙。

2 製作組件
以造型打洞器取出各個組件，再依各圖案紙型描圖＆裁剪，作出各別指定的組件。

3 完成
對齊貼合外側底紙＆內側底紙，並將底紙貼上步驟 2 的各組件。

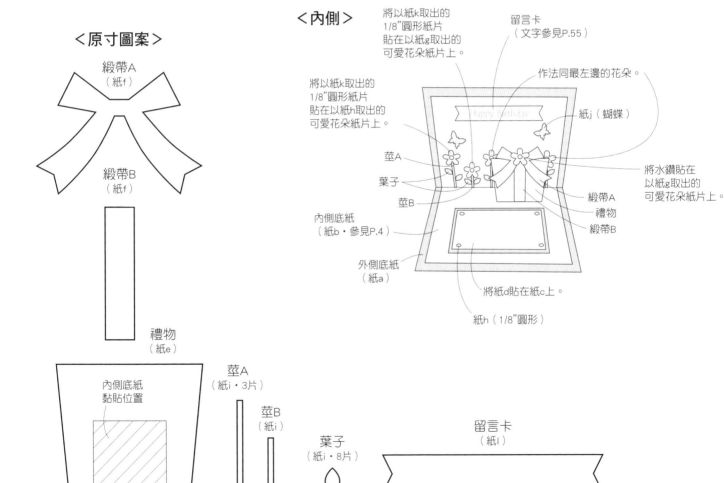

＜原寸圖案＞

緞帶A（紙f）
緞帶B（紙f）
禮物（紙e）
內側底紙黏貼位置
莖A（紙i・3片）
莖B（紙i）
葉子（紙i・8片）
留言卡（紙l）

＜內側＞

將以紙k取出的1/8"圓形紙片貼在以紙g取出的可愛花朵紙片上。
留言卡（文字參見P.55）
作法同最左邊的花朵。
將以紙k取出的1/8"圓形紙片貼在以紙h取出的可愛花朵紙片上。
紙j（蝴蝶）
莖A
葉子
莖B
內側底紙（紙b・參見P.4）
外側底紙（紙a）
將水鑽貼在以紙g取出的可愛花朵紙片上。
緞帶A
禮物
緞帶B
將紙d貼在紙c上。
紙h（1/8"圓形）

月夜的萬聖節卡片 P.7-2

▶ 材料

紙a〔馬勒紙〕15cm×10cm	黑色	…1片
紙b〔馬勒紙〕14cm×9cm	棣棠花色	…1片
紙c〔馬勒紙〕3.5cm×4.5cm	白色	…1片
紙d〔丹迪紙〕12cm×7.5cm	黑色（N1）	…1片
紙e〔丹迪紙〕7cm×6cm	黃色（N59）	…1片
紙f〔丹迪紙〕3cm×2cm	白色（N8）	…1片

▶ 工具

基本組合（參見 P.56）
中尺寸造型打洞器（1"圓形）
小尺寸造型打洞器（1/8"圓形）
迷你造型打洞器（迷你星星）
打洞斬（直徑 2mm）
鐵鎚

▶ 作法

1 製作底紙
將紙 a 對摺，作為外側底紙。並在紙 b 上畫出 P.4 的設計，作出內側底紙。

2 製作組件
以造型打洞器取出各個組件，再依各圖案紙型描圖＆裁剪，作出各別指定的組件。

3 完成
對齊貼合外側底紙＆內側底紙，並將底紙貼上步驟 2 的各組件。

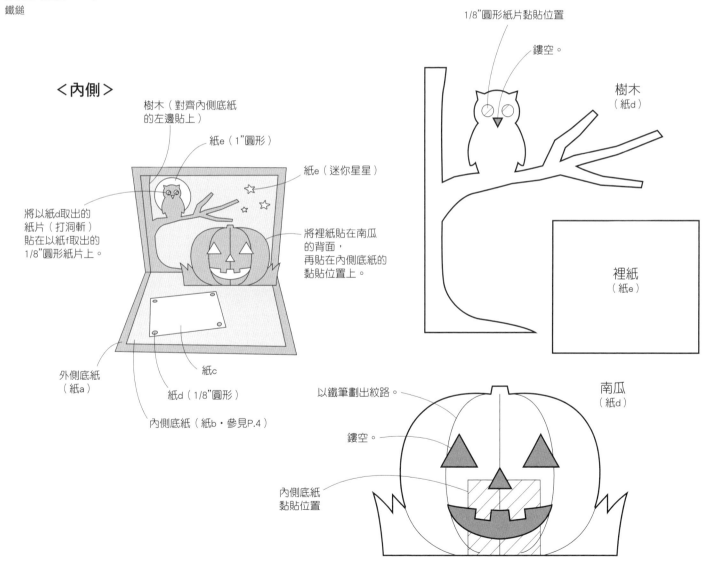

＜內側＞

樹木（對齊內側底紙的左邊貼上）
紙e（1"圓形）
紙e（迷你星星）
將以紙d取出的紙片（打洞斬）貼在以紙f取出的 1/8"圓形紙片上。
將裡紙貼在南瓜的背面，再貼在內側底紙的黏貼位置上。
外側底紙（紙a）
紙c
紙d（1/8"圓形）
內側底紙（紙b・參見P.4）

＜原寸圖案＞

1/8"圓形紙片黏貼位置
鏤空。
樹木（紙d）
裡紙（紙e）
以鐵筆劃出紋路。
鏤空。
南瓜（紙d）
內側底紙黏貼位置

母親節＆父親節卡片 `P.8-3,4`

▶ 材料

		3	4	
紙 a	〔馬勒紙〕15cm×10cm	紅色	藍色	…1 片
紙 b	〔馬勒紙〕14cm×9cm	櫻花色	冰色	…1 片
紙 c	〔肯特紙〕3cm×2.5cm	珊瑚色	群青色	…1 片
紙 d	〔丹迪紙〕4cm×5cm	紅色（N54）	藍色（N70）	…1 片
紙 e	〔丹迪紙〕5cm×4cm	粉紅色（L50）	藍色（L69）	…1 片
紙 f	〔丹迪紙〕6cm×4cm	紅色（N54）	黃色（N58）	…1 片
紙 g	〔丹迪紙〕3cm×3cm	黃綠色（N62）	咖啡色（Y10）	…1 片
紙 h	〔肯特紙〕5cm×4cm	珊瑚色	群青色	…1 片
紙 i	〔馬勒紙〕4cm×3cm	白色	白色	…1 片
紙 j	〔馬勒紙〕4cm×6.5cm	白色	白色	…1 片
鐵絲	（＃28）3cm	白色	白色	…1 條
緞帶	3mm 寬 10cm	粉紅色	水藍色	…1 條

▶ 工具

基本組合（參見 P.56）
小尺寸造型打洞器（1/8"圓形）
迷你造型打洞器（愛心＆愛心、蝴蝶）
打洞斬（直徑 2mm）
鐵鎚
＜僅 3 ＞小尺寸造型打洞器（波斯菊、3/16"圓形）
＜僅 4 ＞小尺寸造型打洞器（雛菊、1/4"圓形）

▶ 作法

1 製作底紙

將紙 a 對摺，作為外側底紙。並在紙 b 上畫出下方的設計，作出內側底紙。

2 製作組件

以造型打洞器取出各個組件，再依各圖案紙型描圖＆裁剪，作出各別指定的組件。

3 完成

對齊貼合外側底紙＆內側底紙，將底紙貼上步驟 2 的各組件，再將打成蝴蝶結的緞帶貼在花瓶上。

☆本作品的內側底紙設計如下。
（不使用 P.4 的設計）

內側底紙
（紙 b）

花瓶
黏貼位置

＜原寸圖案（共用）＞

裝飾緞帶
（紙 e）

信封
（紙 d）

花瓶
（紙 c）

內側底紙
黏貼位置

＜內側＞

☆康乃馨的作法

①以紙g裁出1條3cm×1.5mm、
　2條1.5cm×1.5mm的紙條，
　並各別將上端貼上以紙g取出
　3/16"圓形紙片。

②將2片以紙f取出的波斯菊紙片重疊，
　再將其中5片花瓣上摺貼合。

③貼在①的上端＆從花瓶的
　背面取最佳位置貼上。

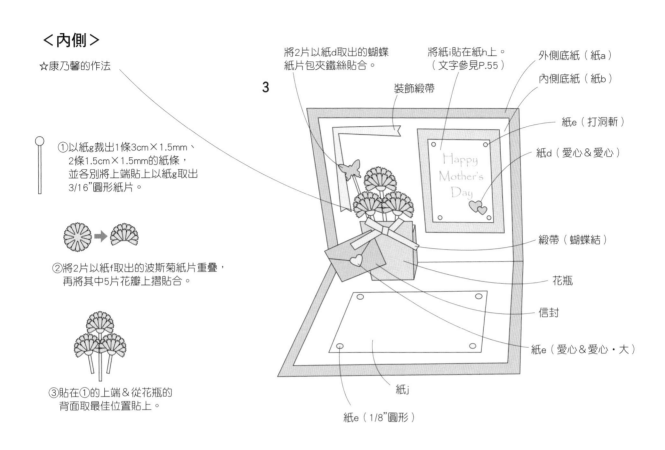

3

將2片以紙d取出的蝴蝶
紙片包夾鐵絲貼合。

將紙i貼在紙h上。
（文字參見P.55）

裝飾緞帶

外側底紙（紙a）

內側底紙（紙b）

紙e（打洞斬）

紙d（愛心＆愛心）

Happy
Mother's
Day

緞帶（蝴蝶結）

花瓶

信封

紙e（愛心＆愛心・大）

紙j

紙e（1/8"圓形）

4　（作法同作品3）

☆向日葵的作法

①將2片以紙f取出的雛菊紙片
　重疊，在中間貼上以紙g取出
　的1/4"圓形紙片。

②以①相同作法製作3片，
　排列重疊成三角形貼上。

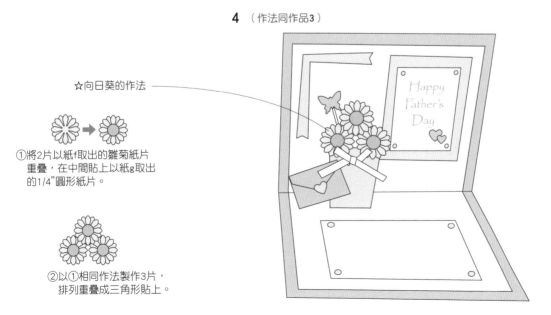

Happy
Father's
Day

花朵茶具組卡片　P.12-6

▶ 材料

紙 a〔馬勒紙〕15cm×10cm	黃綠色	…1 片
紙 b〔馬勒紙〕14cm×9cm	白色	…1 片
紙 c〔馬勒紙〕6cm×4cm	黃綠色	…1 片
紙 d〔馬勒紙〕12cm×8cm	亮綠色	…1 片
紙 e〔馬勒紙〕3cm×3.5cm	亮綠色	…1 片
紙 f〔馬勒紙〕2.5cm×3cm	白色	…1 片
紙 g〔丹迪紙〕3cm×4cm	白色（N8）	…1 片
紙 h〔丹迪紙〕5cm×4cm	水藍色（L67）	…1 片
紙 i〔丹迪紙〕3cm×3cm	黃色（N60）	…1 片

▶ 工具

基本組合（參見 P.56）
小尺寸造型打洞器（雛菊 -s、1/8"圓形）
打洞斬（直徑 1.5mm、2mm）
鐵鎚

▶ 作法

1　製作底紙
將紙 a 對摺，作為外側底紙。並在紙 b 上畫出 P.10 的設計，作出內側底紙。

2　製作組件
以造型打洞器取出各個組件，再依各圖案紙型描圖 & 裁剪，作出各別指定的組件。

3　完成
對齊貼合外側底紙 & 內側底紙，並將底紙貼上步驟 2 的各組件。

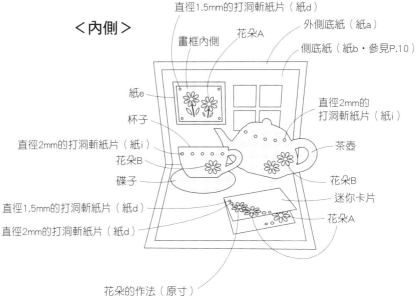

＜內側＞

直徑1.5mm的打洞斬紙片（紙d）
外側底紙（紙a）
花朵A
畫框內側
側底紙（紙b・參見P.10）
紙e
直徑2mm的打洞斬紙片（紙i）
杯子
茶壺
直徑2mm的打洞斬紙片（紙i）
花朵B
花朵B
碟子
迷你卡片
直徑1.5mm的打洞斬紙片（紙d）
花朵A
直徑2mm的打洞斬紙片（紙d）

花朵的作法（原寸）

花朵A…雛菊-s（紙h）＋1/8"圓形（紙i）
花朵B…雛菊-s（紙g）＋1/8"圓形（紙h）

＜原寸圖案＞

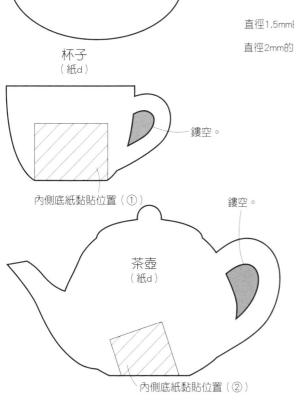

碟子
（紙d）

杯子
（紙d）

鏤空。
內側底紙黏貼位置（①）

鏤空。
茶壺
（紙d）
內側底紙黏貼位置（②）

畫框內側
（紙f）

鏤空。

迷你卡片
（紙c）

聖誕夜卡片 P.13-7

▶ 材料

紙 a〔馬勒紙〕15cm×10cm	群青色	…1 片
紙 b〔馬勒紙〕14cm×9cm	淡藍色	…1 片
紙 c〔丹迪紙〕4cm×7cm	紅色（N54）	…1 片
紙 d〔馬勒紙〕3.5cm×6.5cm	白色	…1 片
紙 e〔丹迪紙〕8cm×8cm	紅色（N54）	…1 片
紙 f〔丹迪紙〕8cm×8cm	綠色（N63）	…1 片
紙 g〔金色的紙〕4cm×4cm	金色	…1 片
紙 h〔丹迪紙〕3cm×3cm	白色（N8）	…1 片

▶ 工具

基本組合（參見 P.56）
小尺寸造型打洞器（1/8"圓形、3/16"圓形）
迷你造型打洞器（雪花）

▶ 作法

1 製作底紙

將紙 a 對摺，作為外側底紙。並在紙 b 上畫出 P.10 的設計，作出內側底紙。

2 製作組件

以造型打洞器取出各個組件，再依各圖案紙型描圖＆裁剪，作出各別指定的組件。

3 完成

對齊貼合外側底紙＆內側底紙，並將底紙貼上步驟 2 的各組件。

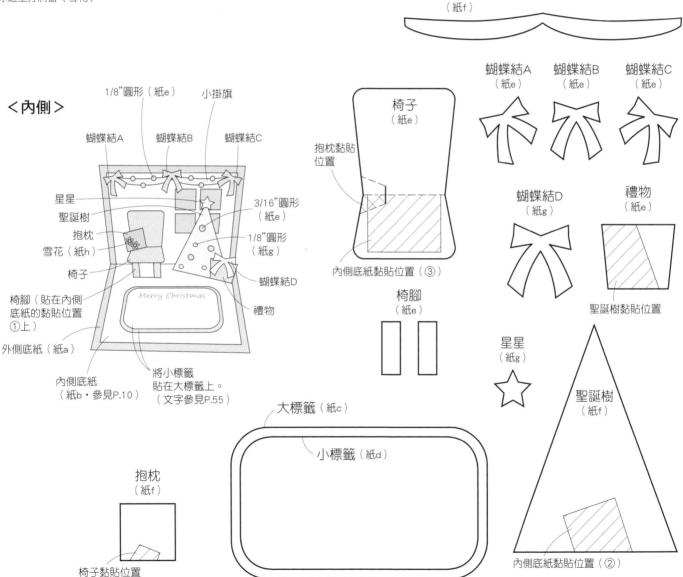

森林小屋卡片　P.14-8

▶ 材料

紙 a〔馬勒紙〕15cm×10cm ——	黃綠色	…1 片
紙 b〔肯特紙〕14cm×9cm ——	鶯色（墨綠色）	…1 片
紙 c〔丹迪紙〕2.5cm×10cm ——	綠色（N63）	…1 片
紙 d〔丹迪紙〕4cm×4cm ——	黃綠色（N62）	…1 片
紙 e〔丹迪紙〕4cm×4cm ——	白色（N8）	…1 片
紙 f〔丹迪紙〕5mm×5mm ——	藍色（N70）	…8 片
紙 g〔丹迪紙〕6cm×5cm ——	淡黃綠色（N61）	…1 片
紙 h〔丹迪紙〕2cm×2cm ——	淡黃色（N59）	…1 片
紙 i〔丹迪紙〕4cm×3cm ——	深黃色（N58）	…1 片

▶ 工具

基本組合（參見 P.56）
迷你造型打洞器（雪花、飛機）
打洞斬（直徑 1.5mm、2mm）
鐵鎚

▶ 作法

1　製作底紙
將紙 a 對摺，作為外側底紙。並在紙 b 上畫出 P.11 的設計，作出內側底紙。

2　製作組件
以造型打洞器取出各個組件，再依各圖案紙型描圖＆裁剪，作出各別指定的組件。

3　完成
對齊貼合外側底紙＆內側底紙，並將底紙貼上步驟 2 的各組件。

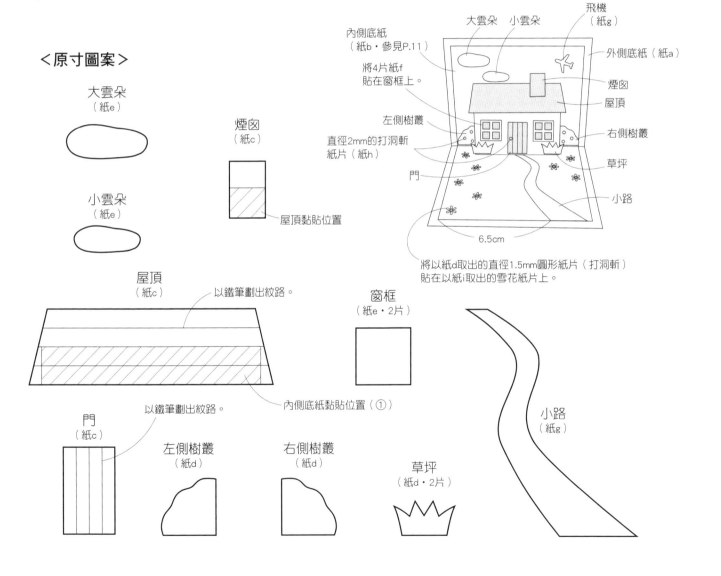

＜原寸圖案＞

大雲朵（紙e）

煙囪（紙c）

小雲朵（紙e）

屋頂黏貼位置

屋頂（紙c）　以鐵筆劃出紋路。

窗框（紙e・2片）

內側底紙黏貼位置（①）

門（紙c）　以鐵筆劃出紋路。

左側樹叢（紙d）

右側樹叢（紙d）

草坪（紙d・2片）

小路（紙g）

＜內側＞

大雲朵　小雲朵
飛機（紙g）
內側底紙（紙b・參見P.11）
外側底紙（紙a）
將4片紙f貼在窗框上。
煙囪
屋頂
左側樹叢
直徑2mm的打洞斬紙片（紙h）
右側樹叢
草坪
門
小路
6.5cm
將以紙d取出的直徑1.5mm圓形紙片（打洞斬）貼在以紙i取出的雪花紙片上。

情人節禮物卡片 P.15-9,10

▶ 材料

	9	10	
紙 a〔馬勒紙〕15cm×10cm	群青色	紅色	…1 片
紙 b〔馬勒紙〕14cm×9cm	冰色	櫻花色	…1 片
紙 c〔丹迪紙〕5cm×6cm	深藍色（N70）	咖啡色（Y10）	…1 片
紙 d〔丹迪紙〕1cm×6cm	深藍色（N70）	咖啡色（Y10）	…1 片
紙 e〔丹迪紙〕4cm×3cm	白色（N8）	白色（N8）	…1 片
紙 f〔丹迪紙〕1.5cm×1.5cm	咖啡色（Y10）	咖啡色（Y10）	…6 片
紙 g〔丹迪紙〕4cm×3cm	水藍色（L67）	粉紅色（L50）	…1 片
紙 h〔丹迪紙〕4cm×3cm	咖啡色（Y10）	咖啡色（Y10）	…1 片
紙 i〔金銀的紙〕5cm×3cm	銀色	金色	…1 片
紙膠帶 1.5cm 寬 1.5cm	藍色系	紅色系	…3 片

▶ 工具
基本組合（參見 P.56）
邊角造型打洞器
小尺寸造型打洞器（愛心）
迷你造型打洞器（愛心＆愛心）
＜僅 9 ＞色筆（銀色）
＜僅 10 ＞色筆（金色）

▶ 作法
1 製作底紙
將紙 a 對摺，作為外側底紙。並在紙 b 上畫出 P.11 的設計，作出內側底紙。

2 製作組件
以造型打洞器取出各個組件，再依各圖案紙型描圖＆裁剪，作出各別指定的組件。

3 完成
對齊貼合外側底紙＆內側底紙，並將底紙貼上步驟 2 的各組件。

＜原寸圖案（共用）＞

蓋子
（紙c）

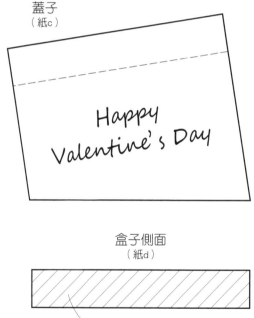

＜內側（共用）＞

☆內側底紙是將P.11的設計
上下翻轉使用。

外側底紙（紙a）

內側底紙（紙b・參見P.11）

以邊角造型打洞器
取出圓角。

摺線以上的部分不貼。

紙i（愛心＆愛心）

蓋子

使用愛心＆愛心打洞器
將紙i取出大愛心紙片，
貼在以紙g取出的愛心
紙片上。

信封

紙f

紙i（愛心＆愛心・大）

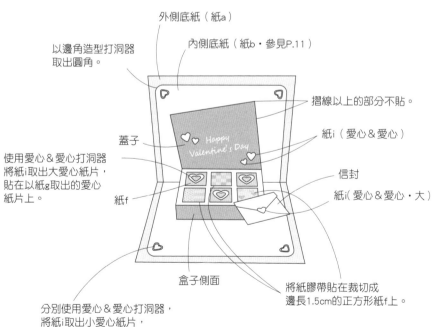

盒子側面

分別使用愛心＆愛心打洞器，
將紙i取出小愛心紙片，
並貼在以紙h取出的大愛心紙片上。

將紙膠帶貼在裁切成
邊長1.5cm的正方形紙f上。

盒子側面
（紙d）

內側底紙黏貼位置（②）

信封
（紙e）

雙層生日蛋糕卡片　P.18-11

▶ 材料

紙 a〔馬勒紙〕15cm×10cm ——— 櫻花色 …1 片
紙 b〔馬勒紙〕14cm×9cm ——— 白色 …1 片
紙 c〔丹迪紙〕4cm×7cm ——— 粉紅色（L50）…1 片
紙 d〔馬勒紙〕3.5cm×6.5cm ——— 白色 …1 片
紙 e〔丹迪紙〕5cm×6cm ——— 粉紅色（L50）…1 片
紙 f〔丹迪紙〕5cm×4cm ——— 紫色（L72）…1 片
紙 g〔丹迪紙〕5cm×5cm ——— 淡粉紅色（P50）…1 片
紙 h〔丹迪紙〕2cm×5cm ——— 深黃色（N58）…1 片
紙 i〔丹迪紙〕2cm×2cm ——— 淡黃色（N60）…1 片
紙 j〔丹迪紙〕2cm×3cm ——— 黃綠色（N61）…1 片

▶ 工具

基本組合（參見 P.56）
迷你造型打洞器（蝴蝶、雪花）
打洞斬（直徑 1.5mm、2mm）
鐵鎚

▶ 作法

1　製作底紙
將紙 a 對摺，作為外側底紙。並在紙 b 上畫出 P.16 的設計，作出內側底紙。

2　製作組件
以造型打洞器取出各個組件，再依各圖案紙型描圖＆裁剪，作出各別指定的組件。

3　完成
對齊貼合外側底紙＆內側底紙，並將底紙貼上步驟 2 的各組件。

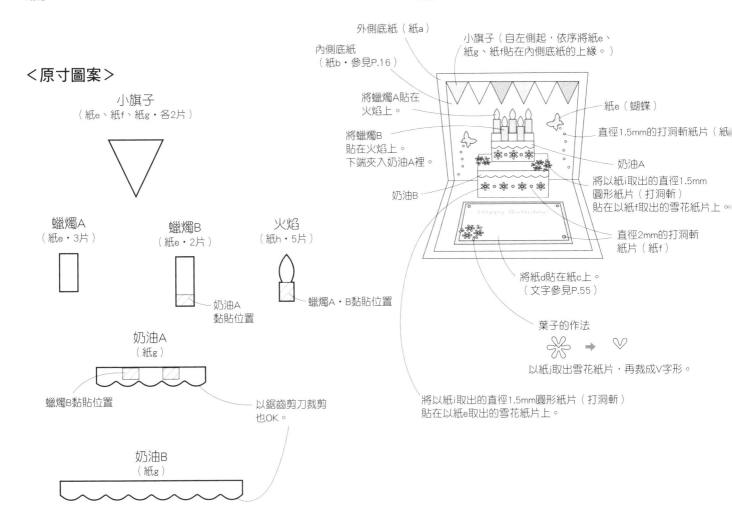

＜原寸圖案＞

小旗子
（紙e、紙f、紙g・各2片）

蠟燭A
（紙e・3片）

蠟燭B
（紙e・2片）

火焰
（紙h・5片）

奶油A
（紙g）

奶油B
（紙g）

奶油A
黏貼位置

蠟燭A・B黏貼位置

蠟燭B黏貼位置

以鋸齒剪刀裁剪
也OK。

＜內側＞

外側底紙（紙a）

內側底紙
（紙b・參見P.16）

將蠟燭A貼在
火焰上。

將蠟燭B
貼在火焰上。
下端夾入奶油A裡。

奶油B

小旗子（自左側起，依序將紙e、
紙g、紙f貼在內側底紙的上緣。）

紙e（蝴蝶）

直徑1.5mm的打洞斬紙片（紙

奶油A

將紙i取出的直徑1.5mm
圓形紙片（打洞斬）
貼在以紙f取出的雪花紙片上。

直徑2mm的打洞斬
紙片（紙f）

將紙d貼在紙c上。
（文字參見P.55）

葉子的作法

以紙j取出雪花紙片，再裁成V字形。

將以紙i取出的直徑1.5mm圓形紙片（打洞斬）
貼在以紙e取出的雪花紙片上。

電腦桌卡片　P.19-12

▶ 材料

紙 a〔馬勒紙〕15cm×10cm ——	天空色	…1 片
紙 b〔馬勒紙〕14cm×9cm ——	冰色	…1 片
紙 c〔馬勒紙〕3cm×6cm ——	白色	…1 片
紙 d〔馬勒紙〕7cm×9cm ——	天空色	…1 片
紙 e〔馬勒紙〕6cm×6cm ——	藍色	…1 片
紙 f〔丹迪紙〕6cm×5cm ——	深藍色（N70）	…1 片
紙 g〔丹迪紙〕2cm×2cm ——	綠色（N63）	…1 片
紙 h〔丹迪紙〕2cm×2cm ——	黃綠色（N62）	…1 片
紙 i〔丹迪紙〕3cm×3cm ——	水藍色（L67）	…1 片
紙 j〔丹迪紙〕3cm×3cm ——	黃色（N59）	…1 片

▶ 工具
基本組合（參見 P.56）
小尺寸造型打洞器（1/8"圓形、桔梗）
色筆（白色、深藍）

▶ 作法
1　製作底紙
將紙 a 對摺，作為外側底紙。並在紙 b 上畫出 P.16 的設計，作出內側底紙。
2　製作組件
以造型打洞器取出各個組件，再依各圖案紙型描圖 & 裁剪，作出各別指定的組件。
3　完成
對齊貼合外側底紙 & 內側底紙，並將底紙貼上步驟 2 的各組件。

＜電腦原寸圖案＞

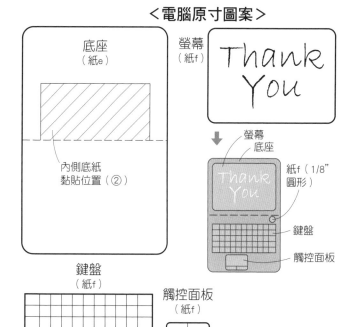

底座（紙e）

螢幕（紙f）

Thank You

內側底紙黏貼位置（②）

螢幕
底座

紙f（1/8"圓形）

鍵盤

觸控面板

鍵盤（紙f）

觸控面板（紙f）

以鐵筆劃出紋路。

＜內側＞

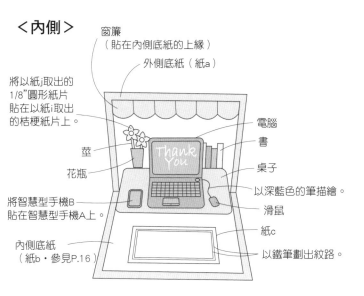

窗簾（貼在內側底紙的上緣）

外側底紙（紙a）

將以紙j取出的1/8"圓形紙片貼在以紙i取出的桔梗紙片上。

莖

花瓶

將智慧型手機B貼在智慧型手機A上。

內側底紙（紙b・參見P.16）

電腦

書

桌子

以深藍色的筆描繪。

滑鼠

紙c

以鐵筆劃出紋路。

窗簾（紙d）
以鐵筆劃出紋路。

＜其他的原寸圖案＞

內側底紙黏貼位置（①）

桌子（紙d）

花瓶（紙g）　莖（紙h・2片）　智慧型手機A（紙e）　智慧型手機B（紙f）

書（自左側起為：紙h、紙f、紙g、紙j・各1片）

滑鼠（紙e）

盆栽感謝卡 P.20-13

▶ 材料

紙a〔馬勒紙〕10cm×15cm ——	冰色	…1片
紙b〔馬勒紙〕9.5cm×14cm ——	藍色	…1片
紙c〔馬勒紙〕2cm×3cm ——	白色	…1片
紙d〔馬勒紙〕5cm×3cm ——	白色	…1片
紙e〔馬勒紙〕3.5cm×7cm ——	白色	…1片
紙f〔丹迪紙〕10cm×8cm ——	黃綠色（N62）	…1片
紙g〔馬勒紙〕5cm×3cm ——	黃綠色	…1片
紙h〔丹迪紙〕7cm×4cm ——	黃色（N58）	…1片
紙i〔丹迪紙〕6cm×4cm ——	橘色（N57）	…1片
紙j〔丹迪紙〕6cm×5cm ——	白色（N8）	…1片
紙k〔丹迪紙〕5cm×4cm ——	淡黃色（N60）	…1片
紙l〔丹迪紙〕2cm×3cm ——	紅色（N54）	…1片
紙m〔丹迪紙〕2cm×3cm ——	黑色（N1）	…1片

▶ 工具

基本組合（參見 P.56）
中尺寸造型打洞器（雛菊）
小尺寸造型打洞器
（雛菊、1/8"圓形、3/16"圓形、1/4"圓形）
迷你造型打洞器（可愛花朵）

▶ 作法

1 製作底紙
將紙a對摺，作為外側底紙。並在紙b上畫出 P.17 的設計，作出內側底紙。

2 製作組件
依下列①至⑤的步驟順序作出組件之後，貼在內側底紙上。

3 完成
對齊貼合外側底紙＆內側底紙。

＜內側＞

☆依①至⑤的步驟
 順序製作。

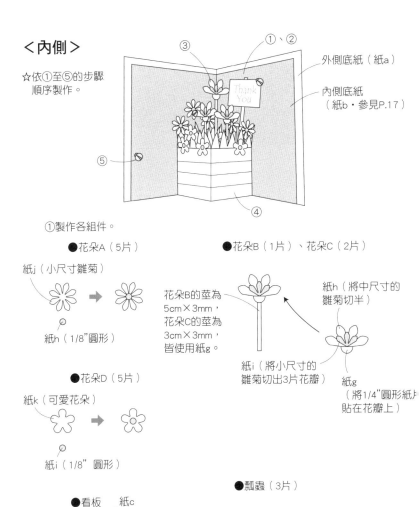

①製作各組件。

●花朵A（5片）

紙j（小尺寸雛菊）

紙h（1/8"圓形）

●花朵B（1片）、花朵C（2片）

花朵B的莖為
5cm×3mm，
花朵C的莖為
3cm×3mm，
皆使用紙g。

紙h（將中尺寸的
雛菊切半）

紙i（將小尺寸的
雛菊切出3片花瓣）

紙g
（將1/4"圓形紙片
貼在花瓣上）

●花朵D（5片）

紙k（可愛花朵）

紙i（1/8"圓形）

●看板　紙c
（文字參見P.55）

Thank
You

紙d

●瓢蟲（3片）

將紙l（3/16"圓形）
切半，重疊貼在紙m上。

將1/8"圓形紙片
＆3/16"圓形紙片
（皆為紙m）
直向地重疊貼上

＜原寸圖案＞

草A
（紙f）

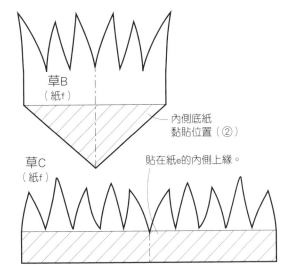

草B
（紙f）

內側底紙
黏貼位置（②）

貼在紙e的內側上緣。

草C
（紙f）

②將草A、花朵A、看板貼在內側底紙
　（紙b‧參見P.17）上。

③將花朵B、C的莖＆1片花朵D
　貼在草B上，再貼在內側底紙
　的黏貼位置（②）上。

④以鐵筆將紙e劃出紋路，
　將草C自內側貼上＆將花朵D
　貼在前側面，再貼在內側底紙
　的黏貼位置（①）上。

☆此圖示皆為原寸。

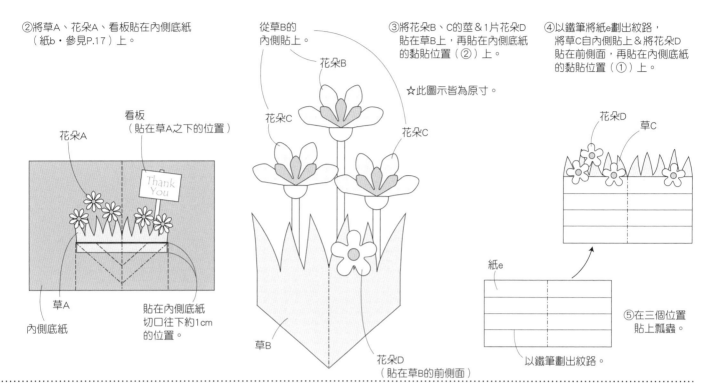

花朵A

看板
（貼在草A之下的位置）

Thank You

草A

內側底紙

貼在內側底紙
切口往下約1cm
的位置。

從草B的
內側貼上。

花朵B

花朵C

花朵C

草B

花朵D
（貼在草B的前側面）

花朵D

草C

紙e

以鐵筆劃出紋路。

⑤在三個位置
　貼上瓢蟲。

☆接續P.74

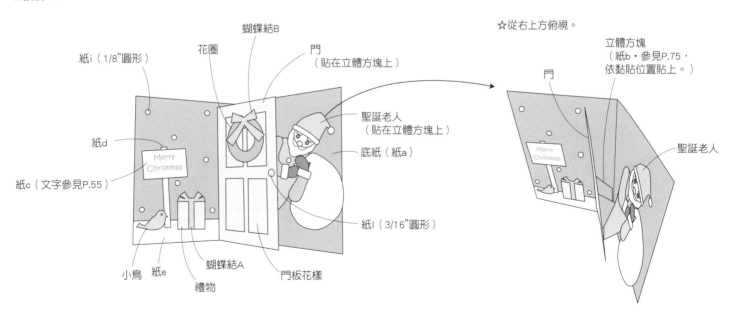

紙i（1/8"圓形）

花圈

蝴蝶結B

門
（貼在立體方塊上）

紙d

紙c（文字參見P.55）

Merry Christmas

小鳥

紙e

禮物

蝴蝶結A

門板花樣

聖誕老人
（貼在立體方塊上）

底紙（紙a）

紙I（3/16"圓形）

☆從右上方俯視。

立體方塊
（紙b‧參見P.75，
依黏貼位置貼上。）

門

Merry Christmas

聖誕老人

69

彈跳小兔禮物卡 `P.21-14`

▶ 材料

				
紙 a	〔肯特紙〕10cm×15cm	玫瑰色	…1 片	
紙 b	〔肯特紙〕9.5cm×14cm	珊瑚色	…1 片	
紙 c	〔馬勒紙〕10cm×5cm	白色	…1 片	
紙 d	〔丹迪紙〕4cm×4cm	淡粉紅色（P50）	…1 片	
紙 e	〔肯特紙〕3.5cm×7cm	玫瑰色	…1 片	
紙 f	〔肯特紙〕1.3cm×1.5cm	玫瑰色	…1 片	
紙 g	〔丹迪紙〕10cm×5cm	紅色（N54）	…1 片	
紙 h	〔丹迪紙〕5cm×4cm	白色（N8）	…1 片	
紙 i	〔肯特紙〕3cm×3cm	玫瑰色	…1 片	

▶ 工具

基本組合（參見 P.56）
小尺寸造型打洞器（1/8"圓形、3/16"圓形、1/4"圓形）
迷你造型打洞器（可愛花朵）

▶ 作法

1 製作底紙

將紙 a 對摺，作為外側底紙。並在紙 b 上畫出 P.17 的設計，作出內側底紙。

2 製作組件

以造型打洞器取出各個組件，再依各圖案紙型描圖＆裁剪，作出各別指定的組件。

3 完成

對齊貼合外側底紙＆內側底紙，並將底紙貼上步驟 2 的各組件。

＜原寸圖案＞

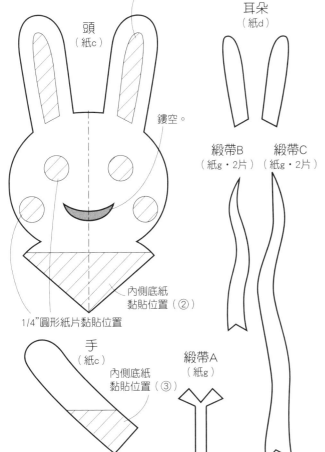

耳朵黏貼位置

頭
（紙c）

耳朵
（紙d）

鏤空。

緞帶B
（紙g・2片）

緞帶C
（紙g・2片）

內側底紙
黏貼位置（②）

1/4"圓形紙片黏貼位置

手
（紙c）

內側底紙
黏貼位置（③）

緞帶A
（紙g）

＜內側＞

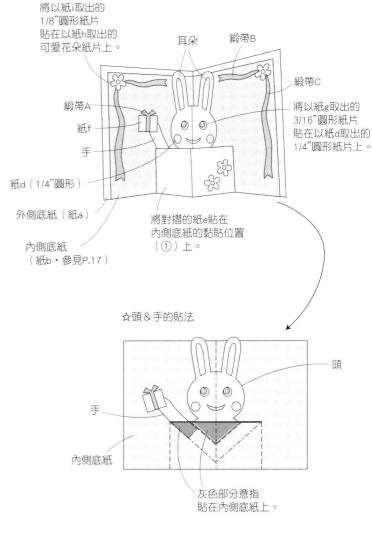

將以紙i取出的
1/8"圓形紙片
貼在以紙h取出的
可愛花朵紙片上。

耳朵

緞帶B

緞帶A

緞帶C

紙f

將以紙g取出的
3/16"圓形紙片
貼在以紙d取出的
1/4"圓形紙片上。

手

紙d（1/4"圓形）

外側底紙（紙a）

內側底紙
（紙b・參見P.17）

將對摺的紙e貼在
內側底紙的黏貼位置
（①）上。

☆頭＆手的貼法

頭

手

內側底紙

灰色部分意指
貼在內側底紙上。

70

窗邊花瓶卡片 `P.24-15`

▶ 材料

紙a〔馬勒紙〕10cm×15cm	白色	…1 片
紙b〔馬勒紙〕1.5cm×15cm	櫻花色	…1 片
紙c〔丹迪紙〕3cm×4cm	淡黃綠色（L62）	…1 片
紙d〔馬勒紙〕2.5cm×3.5cm	白色	…1 片
紙e〔丹迪紙〕10cm×1.5cm	淡粉紅色（P50）	…3 片
紙f〔馬勒紙〕6.5cm×4.5cm	櫻花色	…1 片
紙g〔丹迪紙〕7cm×6cm	水藍色（P67）	…1 片
紙h〔肯特紙〕4cm×3.5cm	桃子色	…1 片
紙i〔丹迪紙〕6cm×4cm	粉紅色（L50）	…1 片
紙j〔丹迪紙〕5cm×4cm	淡黃綠色（L62）	…1 片
紙k〔馬勒紙〕3cm×3cm	檸檬黃	…1 片
緞帶 3mm 寬 15cm	粉紅色	…1 條

▶ 工具

基本組合（參見 P.56）
小尺寸造型打洞器
（花朵-5、桔梗、1/8"圓形、3/16"圓形）
迷你造型打洞器（蝴蝶）
打洞斬（直徑 2mm）
鐵鎚

▶ 作法

1 製作底紙
將紙 a 對摺，作為外側底紙。並在紙 b 上畫出 P.22 的設計，作出立體方塊。

2 製作組件
以造型打洞器取出各個組件，再依各圖案紙型描圖＆裁剪，作出各別指定的組件。

3 完成
將 3 片紙 e 貼在底紙上＆將立體方塊對齊貼合，再將底紙貼上步驟 2 的各個組件，並將打成蝴蝶結的緞帶貼在花瓶上。

窗戶
（紙 f）

鏤空。

＜原寸圖案＞

左側窗簾（紙g）　右側窗簾（紙g）

左側葉子（紙j）　右側葉子（紙j）

花瓶（紙h）

立體方塊
黏貼位置②

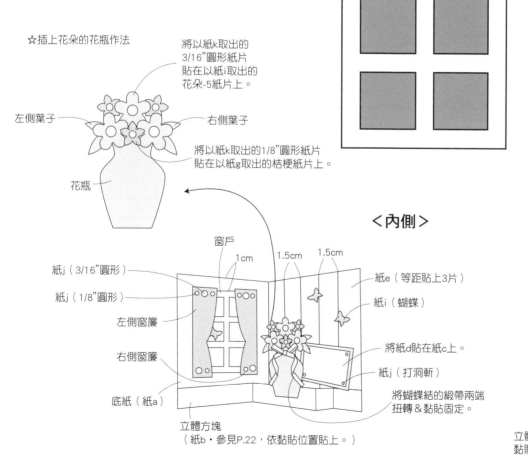

☆插上花朵的花瓶作法

將以紙k取出的3/16"圓形紙片貼在以紙i取出的花朵-5紙片上。

左側葉子　　右側葉子

花瓶

將以紙k取出的1/8"圓形紙片貼在以紙g取出的桔梗紙片上。

＜內側＞

窗戶

紙j（3/16"圓形）
紙j（1/8"圓形）
左側窗簾
右側窗簾

1cm　1.5cm　1.5cm

紙e（等距貼上3片）
紙i（蝴蝶）

將紙d貼在紙c上。

紙j（打洞斬）

將蝴蝶結的緞帶兩端扭轉＆黏貼固定。

底紙（紙a）

立體方塊
（紙b・參見P.22，依黏貼位置貼上。）

71

櫻花樹&校舍卡片　P.25-16

▶ 材料

紙 a〔馬勒紙〕10cm×15cm	冰色	…1 片
紙 b〔馬勒紙〕1.5cm×15cm	亮綠色	…1 片
紙 c〔馬勒紙〕1cm×5cm	白色	…1 片
紙 d〔馬勒紙〕6cm×9cm	櫻花色	…1 片
紙 e〔馬勒紙〕4cm×4cm	古染色（米色）	…1 片
紙 f〔丹迪紙〕2.5cm×5cm	淡黃色（P60）	…1 片
紙 g〔丹迪紙〕3cm×4cm	白色（N8）	…1 片
紙 h〔丹迪紙〕2cm×4cm	水藍色（L67）	…1 片

▶ 工具

基本組合（參見 P.56）
小尺寸造型打洞器（1/4"圓形）

▶ 作法

1　製作底紙

將紙 a 對摺，作為外側底紙。並在紙 b 上畫出 P.22 的設計，作出立體方塊。

2　製作組件

以造型打洞器取出組件，再依各圖案紙型描圖＆裁剪，作出各別指定的組件。

3　完成

對齊貼合底紙＆立體方塊，並將底紙貼上步驟 2 的各個組件。

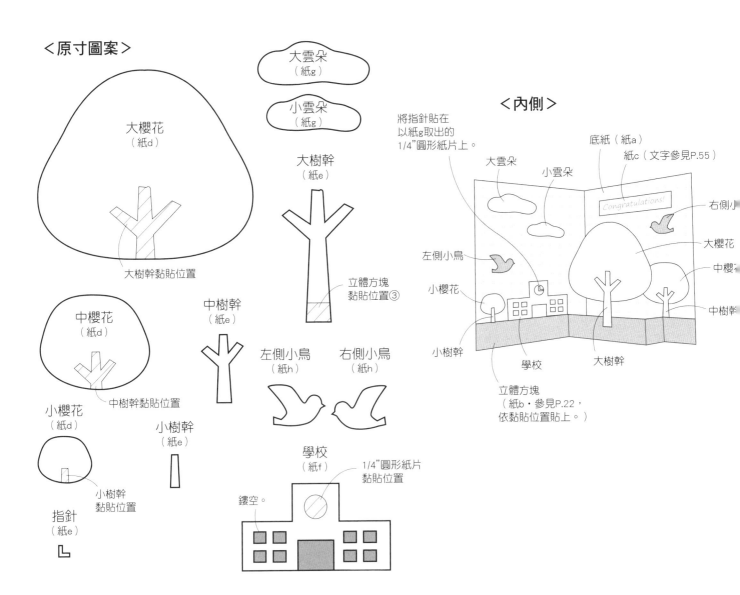

＜原寸圖案＞

大雲朵（紙g）

小雲朵（紙g）

大櫻花（紙d）

大樹幹黏貼位置

大樹幹（紙e）

立體方塊黏貼位置③

中櫻花（紙d）

中樹幹（紙e）

中樹幹黏貼位置

小櫻花（紙d）

小樹幹（紙e）

小樹幹黏貼位置

指針（紙e）

左側小鳥（紙h）

右側小鳥（紙h）

學校（紙f）

1/4"圓形紙片黏貼位置

鏤空。

＜內側＞

將指針貼在以紙g取出的1/4"圓形紙片上。

大雲朵

小雲朵

底紙（紙a）

紙c（文字參見P.55）

Congratulations!

右側小鳥

大櫻花

中櫻花

中樹幹

左側小鳥

小櫻花

小樹幹

學校

大樹幹

立體方塊（紙b・參見P.22，依黏貼位置貼上。）

杯子＆愛心的情人節卡片　P.26-17

▶ 材料

紙 a〔肯特紙〕10cm×15cm	牛皮色	…1 片
紙 b〔肯特紙〕2cm×8cm	牛皮色	…1 片
紙 c〔丹迪紙〕3cm×5cm	米色（Y12）	…1 片
紙 d〔馬勒紙〕2.5cm×4.5cm	白色	…1 片
紙 e〔丹迪紙〕1.5cm×15cm	米色（Y12）	…1 片
紙 f〔肯特紙〕5cm×10cm	原色	…1 片
紙 g〔肯特紙〕9cm×4cm	紅色	…1 片
紙 h〔丹迪紙〕2cm×2cm	咖啡色（Y10）	…2 片
紙 i〔馬勒紙〕10cm×3.5cm	櫻花色	…1 片
紙 j〔丹迪紙〕5cm×4cm	白色（N8）	…1 片
紙 k〔金色的紙〕5cm×4cm	金色	…1 片

▶ 工具

基本組合（參見 P.56）
小尺寸造型打洞器（雛菊 -s、1/8"圓形）
迷你造型打洞器（愛心＆愛心）
打洞斬（直徑 2mm）
鐵鎚

▶ 作法

1　製作底紙
將紙 a 對摺，作為外側底紙。並在紙 b 上畫出 P.23 的設計，作出立體方塊。

2　製作組件
以造型打洞器取出各個組件，再依各圖案紙型描圖＆裁剪，作出各別指定的組件。

3　完成
對齊貼合底紙＆立體方塊，並將底紙貼上步驟 2 的各個組件。

包裝紙
（紙i・2 片）

＜原寸圖案＞

小愛心
黏貼位置

小愛心
（紙g）

大愛心
黏貼位置

大愛心
（紙g）

立體方塊
黏貼位置（①）

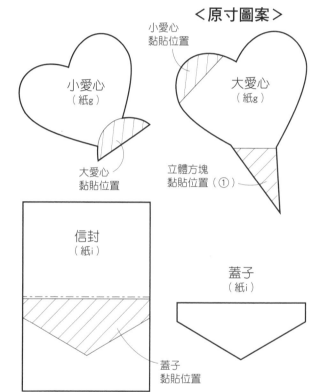

信封
（紙i）

蓋子
（紙i）

蓋子
黏貼位置

☆從上方俯視。

大愛心

小愛心

立體方塊
（紙b・參見P.23，
依黏貼位置貼上。）

＜內側＞

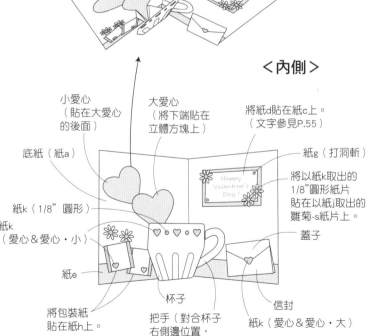

小愛心
（貼在大愛心
的後面）

大愛心
（將下端貼在
立體方塊上）

將紙d貼在紙c上。
（文字參見P.55）

底紙（紙a）

紙g（打洞斬）

紙k（1/8"圓形）

將以紙k取出的
1/8"圓形紙片
貼在以紙j取出的
雛菊-s紙片上。

紙k
（愛心＆愛心・小）

蓋子

紙e

將包裝紙
貼在紙h上。

杯子

把手（對合杯子
右側邊位置，
貼在底紙上。）

信封

紙k（愛心＆愛心・大）

立體方塊
黏貼位置（②）

把手
（紙f）

杯子
（紙f）

以鐵筆
劃出紋路。

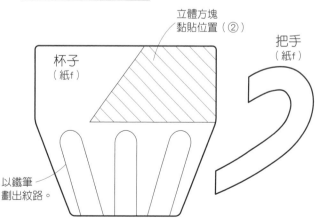

探頭聖誕老人的聖誕卡 P.27-18

▶ 材料

紙 a〔馬勒紙〕10cm×15cm ——	綠色	…1 片	
紙 b〔馬勒紙〕2cm×8cm ——	綠色	…1 片	
紙 c〔馬勒紙〕2cm×3cm ——	白色	…1 片	
紙 d〔馬勒紙〕5.5cm×4mm ——	白色	…1 片	
紙 e〔丹迪紙〕1.5cm×7.5cm ——	白色（N8）	…1 片	
紙 f〔馬勒紙〕9.5cm×8cm ——	亮綠色	…1 片	
紙 g〔馬勒紙〕3.5cm×3.5cm ——	綠色	…1 片	
紙 h〔馬勒紙〕9cm×9cm ——	紅色	…1 片	
紙 i〔丹迪紙〕9cm×5cm ——	白色（N8）	…1 片	
紙 j〔丹迪紙〕2cm×4cm ——	黑色（N1）	…1 片	
紙 k〔丹迪紙〕2cm×2cm ——	米色（L57）	…1 片	
紙 l〔金色的紙〕3cm×3cm ——	金色	…1 片	

▶ 工具

基本組合（參見 P.56）
小尺寸造型打洞器（1/8"圓形、3/16"圓形）
打洞斬（直徑 1mm、2.5mm）
鐵鎚

▶ 作法

1 製作底紙

將紙 a 對摺，作為外側底紙。並在紙 b 上畫出 P.75 的設計，作出立體方塊。

2 製作組件

以造型打洞器取出各個組件，再依各圖案紙型描圖＆裁剪，作出各別指定的組件。並將組件組合貼上，作出聖誕老人。

3 完成

對齊貼合底紙＆立體方塊，並將底紙貼上步驟 2 的各個組件。

作法說明
參見 P.69。

☆此作品的底紙＆立體方塊設計
　參見 P.75。
　（不使用 P.23 的設計）

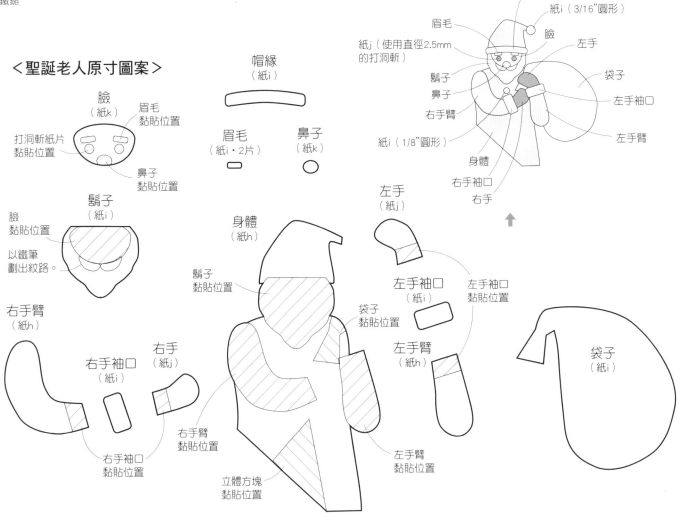

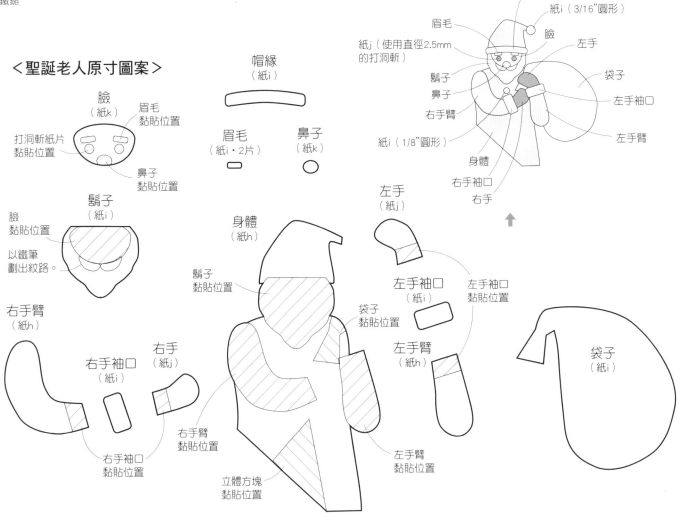

<聖誕老人原寸圖案>

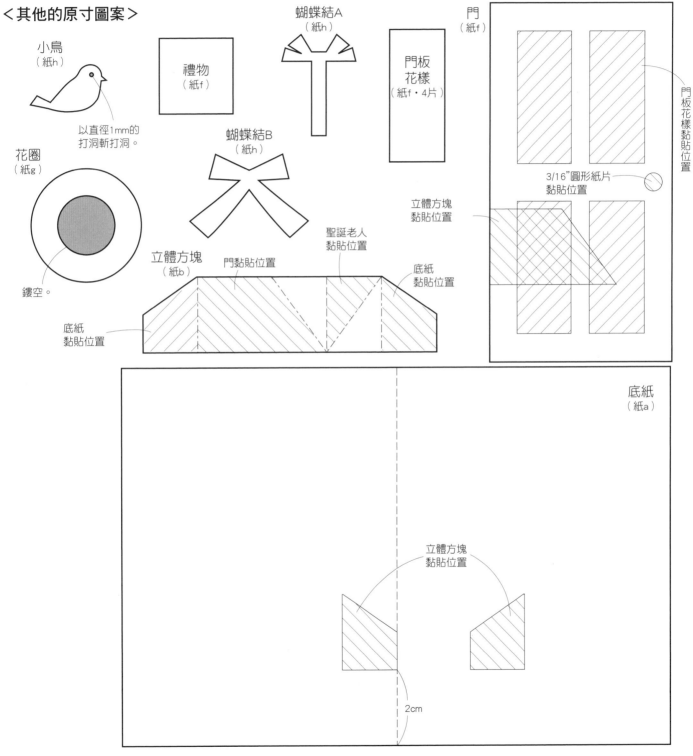

<其他的原寸圖案>

小鳥
（紙h）

以直徑1mm的
打洞斬打洞。

花圈
（紙g）

鏤空。

禮物
（紙f）

蝴蝶結A
（紙h）

蝴蝶結B
（紙h）

門板
花樣
（紙f・4片）

門
（紙f）

門板花樣黏貼位置

3/16"圓形紙片
黏貼位置

立體方塊
黏貼位置

立體方塊
（紙b）

門黏貼位置

聖誕老人
黏貼位置

底紙
黏貼位置

底紙
黏貼位置

底紙
（紙a）

立體方塊
黏貼位置

2cm

巴黎主題的卡片 　P.30-19

▶ 材料

紙 a〔馬勒紙〕8.5cm×10cm		紅色	…1 片
紙 b〔馬勒紙〕8.5cm×10cm		群青色	…1 片
紙 c〔馬勒紙〕4.5cm×6.5cm		白色	…1 片
紙 d〔馬勒紙〕10cm×10cm		白色	…1 片
紙 e〔丹迪紙〕9cm×5cm		紅色（N54）	…1 片
紙 f〔丹迪紙〕2cm×4m		藍色（N70）	…1 片
鐵絲 A（＃28）5.5cm		白色	…1 條
鐵絲 B（＃28）4cm		白色	…1 條

▶ 工具

基本組合（參見 P.56）
小尺寸造型打洞器（雛菊、愛心、1/8"圓形）

▶ 作法

1　製作底紙
依 P.28 的設計描圖＆以紙 a・紙 b 作出底紙。

2　製作組件
以造型打洞器取出各個組件，再依各圖案紙型描圖＆裁剪，作出各別指定的組件。

3　完成
將 2 片底紙 1cm 寬的摺立處對齊貼合，再貼上步驟 2 完成的各個組件。

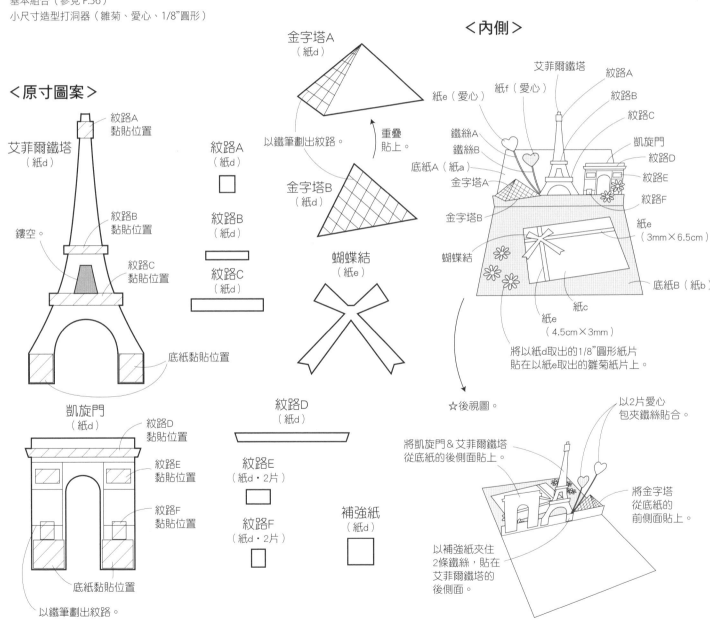

76

聖誕樹&雪人卡片　P.31-20,21

▶ 材料

紙 [紙質] 尺寸		20	21	
紙 a	〔肯特紙〕8.5cm×10cm	珊瑚色	藍色	…1 片
紙 b	〔肯特紙〕8.5cm×10cm	玫瑰色	淡藍色	…1 片
紙 c	〔丹迪紙〕5cm×7.5cm	紅色（N54）	藍色（N70）	…1 片
紙 d	〔馬勒紙〕4.5cm×7cm	白色	白色	…1 片
紙 e	〔馬勒紙〕7cm×7cm	綠色	綠色	…1 片
紙 f	〔馬勒紙〕3.5cm×2.5cm	白色	白色	…1 片
紙 g	〔丹迪紙〕2cm×2cm	黑色（N1）	黑色（N1）	…1 片
紙 h	〔丹迪紙〕3cm×2cm	紅色（N54）	藍色（N70）	…1 片
紙 i	〔金色的紙〕3.5cm×4cm	金色	金色	…1 片
紙 j	〔丹迪紙〕3cm×3cm	粉紅色（L50）	水藍色（L67）	…1 片
紙 k	〔丹迪紙〕3cm×3cm	紅色（N54）	紅色（N54）	…1 片
紙 l	〔丹迪紙〕3cm×2cm	白色（N8）	白色（N8）	…1 片

▶ 工具

基本組合（參見 P.56）
小尺寸造型打洞器（1/8"圓形）
迷你造型打洞器（雪花）
打洞斬（直徑 1.5mm、2mm）
鐵鎚

▶ 作法

1　製作底紙
依 P.28 的設計描圖&以紙 a・紙 b 作出底紙。

2　製作組件
以造型打洞器取出各個組件，再依各圖案紙型描圖&裁剪，作出各別指定的組件。

3　完成
將 2 片底紙 1cm 寬的摺立處對齊貼合，再貼上步驟 2 完成的各個組件。

<內側（共用）>

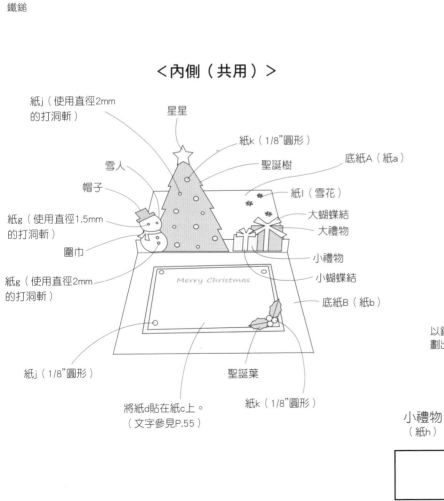

紙 j（使用直徑 2mm 的打洞斬）
星星
紙 k（1/8"圓形）
雪人
聖誕樹
帽子
底紙 A（紙 a）
紙 l（雪花）
紙 g（使用直徑 1.5mm 的打洞斬）
大蝴蝶結
大禮物
圍巾
小禮物
紙 g（使用直徑 2mm 的打洞斬）
小蝴蝶結
Merry Christmas
底紙 B（紙 b）
紙 j（1/8"圓形）
聖誕葉
紙 k（1/8"圓形）
將紙 d 貼在紙 c 上。
（文字參見 P.55）

<原寸圖案（共用）>

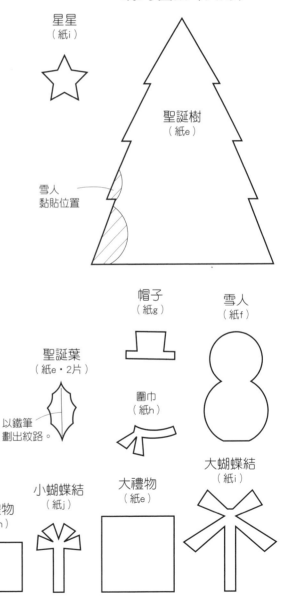

星星（紙 i）
聖誕樹（紙 e）
雪人黏貼位置
帽子（紙 g）
雪人（紙 f）
聖誕葉（紙 e・2 片）
以鐵筆劃出紋路。
圍巾（紙 h）
大蝴蝶結（紙 i）
小禮物（紙 h）
小蝴蝶結（紙 j）
大禮物（紙 e）

積雨雲＆鯨魚卡片 P.32-22

▶ 材料

紙 a〔馬勒紙〕7.5cm×11.5cm —— 淺藍色 …1 片
紙 b〔馬勒紙〕7.5cm×11.5cm —— 淺藍色 …1 片
紙 c〔馬勒紙〕4cm×1.5cm —— 淺藍色 …1 片
紙 d〔馬勒紙〕5cm×1.5cm —— 淺藍色 …1 片
紙 e〔丹迪紙〕3.5cm×5cm —— 藍色（N69）…1 片
紙 f〔馬勒紙〕3cm×4.5cm —— 白色 …1 片
紙 g〔丹迪紙〕6cm×10cm —— 白色（N8）…1 片
紙 h〔丹迪紙〕6cm×9cm —— 深藍色（N70）…1 片
紙 i〔丹迪紙〕1cm×1cm —— 黑色（N1）…1 片

▶ 工具

基本組合（參見 P.56）
小尺寸造型打洞器（1/8"圓形）
打洞斬（直徑 2mm、2.5mm）
鐵鎚

▶ 作法

1 製作底紙
依 P.29 的設計描圖，以紙 a・紙 b 作出底紙＆以紙 c・紙 d 作出立體方塊。

2 製作組件
以造型打洞器取出各個組件，再依各圖案紙型描圖＆裁剪，作出各別指定的組件。

3 完成
將 2 片底紙 1cm 寬的摺立處對齊貼合，再貼上立體方塊＆步驟 2 完成的各個組件。

＜內側＞ ☆此作品尺寸無法放入P.54的信封。

＜原寸圖案＞

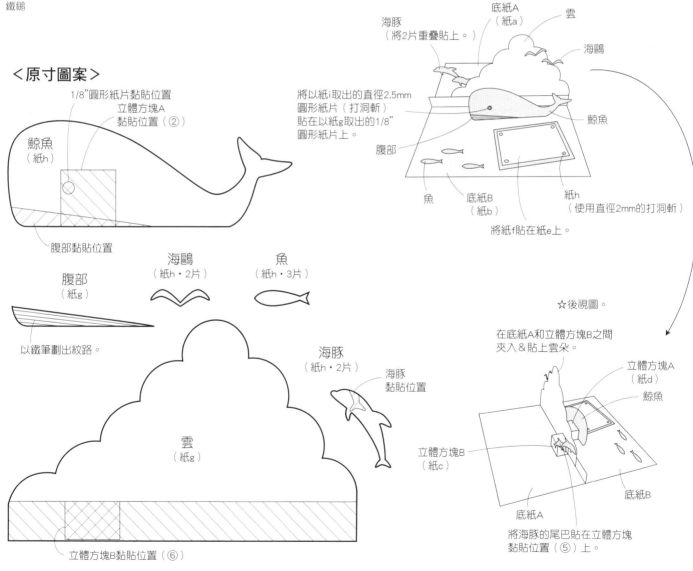

1/8"圓形紙片黏貼位置
立體方塊A
黏貼位置（②）

鯨魚
（紙h）

腹部黏貼位置

腹部
（紙g）

以鐵筆劃出紋路。

海鷗
（紙h・2片）

魚
（紙h・3片）

海豚
（紙h・2片）

海豚
黏貼位置

雲
（紙g）

立體方塊B黏貼位置（⑥）

海豚
（將2片重疊貼上。）

底紙A
（紙a）

雲

海鷗

鯨魚

將以紙i取出的直徑2.5mm
圓形紙片（打洞斬）
貼在以紙g取出的1/8"
圓形紙片上。

腹部

魚

底紙B
（紙b）

紙h
（使用直徑2mm的打洞斬）

將紙f貼在紙e上。

☆後視圖。

在底紙A和立體方塊B之間
夾入＆貼上雲朵。

立體方塊A
（紙d）

鯨魚

立體方塊B
（紙c）

底紙B

底紙A

將海豚的尾巴貼在立體方塊
黏貼位置（⑤）上。

小狗&鬱金香卡片　P.33-23

▶ 材料

紙	〔 〕	尺寸	顏色	數量
紙 a	〔馬勒紙〕	7.5cm×11.5cm	綠色	…1 片
紙 b	〔馬勒紙〕	7.5cm×11.5cm	亮綠色	…1 片
紙 c	〔馬勒紙〕	4cm×1.5cm	綠色	…1 片
紙 d	〔馬勒紙〕	5cm×1.5cm	亮綠色	…1 片
紙 e	〔馬勒紙〕	4cm×6cm	綠色	…1 片
紙 f	〔馬勒紙〕	3.5cm×5.5cm	白色	…1 片
紙 g	〔馬勒紙〕	7cm×6cm	米色	…1 片
紙 h	〔丹迪紙〕	3.5cm×7cm	淡米色（Y13）	…1 片
紙 i	〔丹迪紙〕	4cm×2.5cm	咖啡色（Y10）	…1 片
紙 j	〔丹迪紙〕	3cm×11.5cm	黃綠色（N62）	…1 片
紙 k	〔丹迪紙〕	3cm×3cm	橘色（N57）	…1 片
紙 l	〔丹迪紙〕	3cm×7cm	紅色（N54）	…1 片
紙 m	〔丹迪紙〕	2cm×6cm	黃色（N58）	…1 片
紙 n	〔丹迪紙〕	4cm×4cm	綠色（N63）	…1 片

▶ 工具
基本組合（參見 P.56）
迷你造型打洞器（雪花）
打洞斬（直徑 2mm）
鐵鎚

▶ 作法

1　製作底紙
依下方的設計描圖，以紙 a · 紙 b 作出底紙&以紙 c · 紙 d 作出立體方塊。

2　製作組件
以造型打洞器取出各個組件，再依各圖案紙型描圖&裁剪，作出各別指定的組件。

3　完成
將 2 片底紙 1cm 寬的摺立處對齊貼合，再貼上立體方塊&步驟 2 完成的各個組件。

☆此作品的內側底紙&立體方塊
　的設計使用本頁的設計結構。
　（不使用P.29的設計）

＜原寸圖案＞　　☆①至⑥為黏貼位置。

立體方塊A
（紙c）

① ② ③

立體方塊B
（紙d）

④ ⑤ ⑥

原寸圖案&
作法說明
接續參見
P.80。

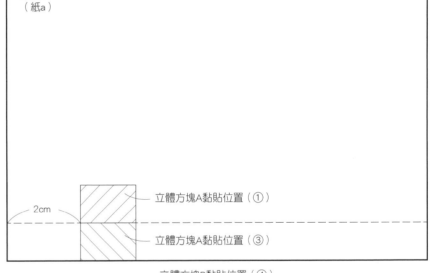

底紙A
（紙a）

2cm

立體方塊A黏貼位置（①）

立體方塊A黏貼位置（③）

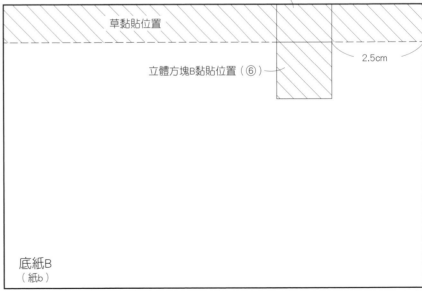

立體方塊B黏貼位置（④）

草黏貼位置

立體方塊B黏貼位置（⑥）

2.5cm

底紙B
（紙b）

☆接續P.79

＜原寸圖案＞

頭
（紙h）

圓形紙片（打洞斬）
黏貼位置

鼻子
（紙i）

以鐵筆劃出紋路。

鼻子黏貼位置

身體
（紙h）

頭黏貼位置

立體方塊
黏貼位置（③）

花朵A
（紙m・2片）

花朵B
（紙m・2片）

花朵A
黏貼位置

葉子A
（紙n）

葉子B
（紙n）

花朵B
黏貼位置

花朵A
黏貼位置

葉子A
黏貼位置

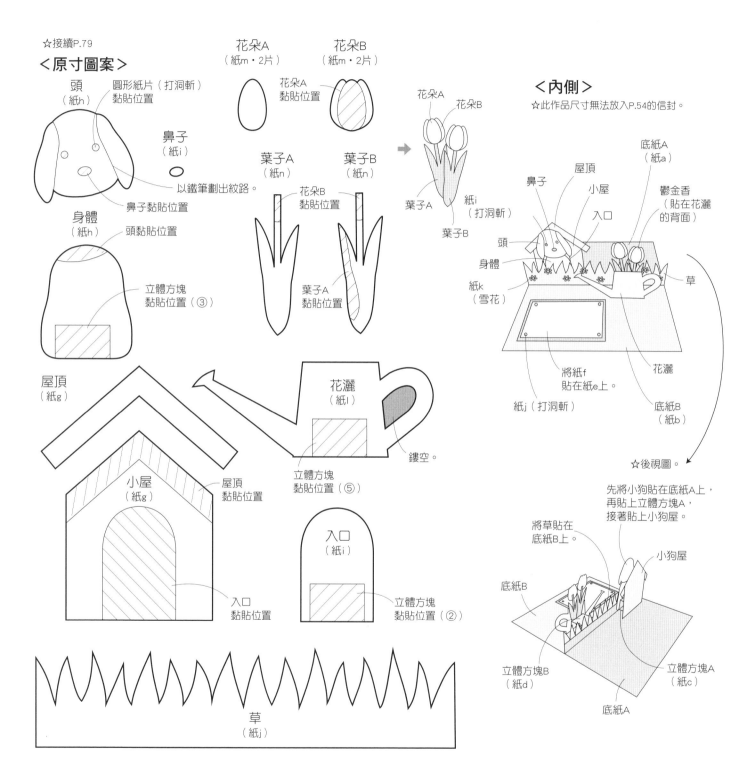

花朵A

花朵B

葉子A

紙i
（打洞斬）

葉子B

＜內側＞

☆此作品尺寸無法放入P.54的信封。

花朵A

花朵B

鼻子

屋頂

小屋

入口

底紙A
（紙a）

鬱金香
（貼在花灑
的背面）

頭

身體

紙k
（雪花）

草

花灑

將紙f
貼在紙e上。

紙j（打洞斬）

底紙B
（紙b）

☆後視圖。

屋頂
（紙g）

花灑
（紙l）

鏤空。

小屋
（紙g）

屋頂
黏貼位置

立體方塊
黏貼位置（⑤）

入口
（紙i）

入口
黏貼位置

立體方塊
黏貼位置（②）

先將小狗貼在底紙A上，
再貼上立體方塊A，
接著貼上小狗屋。

將草貼在
底紙B上。

底紙B

小狗屋

草
（紙j）

立體方塊B
（紙d）

底紙A

立體方塊A
（紙c）

80

大鳥高飛卡片　P.36-24

▶ 材料

紙 a〔馬勒紙〕10cm×15cm	冰色	…1 片
紙 b〔馬勒紙〕2cm×5cm	冰色	…2 片
紙 c〔馬勒紙〕7cm×9cm	天空色	…1 片
紙 d〔丹迪紙〕3cm×2cm	深藍色（N70）	…1 片
紙 e〔丹迪紙〕5cm×7cm	白色（N8）	…1 片
紙 f〔丹迪紙〕1.5cm×15cm	黃綠色（N62）	…1 片
紙 g〔丹迪紙〕4cm×5cm	綠色（N63）	…1 片
紙 h〔丹迪紙〕1.5cm×2cm	咖啡色（N11）	…1 片

▶ 工具

基本組合（參見 P.56）
小尺寸造型打洞器（3/16"圓形）

▶ 作法

1　製作底紙
將紙 a 對摺，作出底紙。並在底紙上畫出 P.34 的設計，作出立體方塊。

2　製作組件
以造型打洞器取出各個組件，再依各圖案紙型描圖＆裁剪，作出各別指定的組件。

3　完成
對齊貼合底紙＆立體方塊，並將底紙貼上步驟 2 的各個組件。

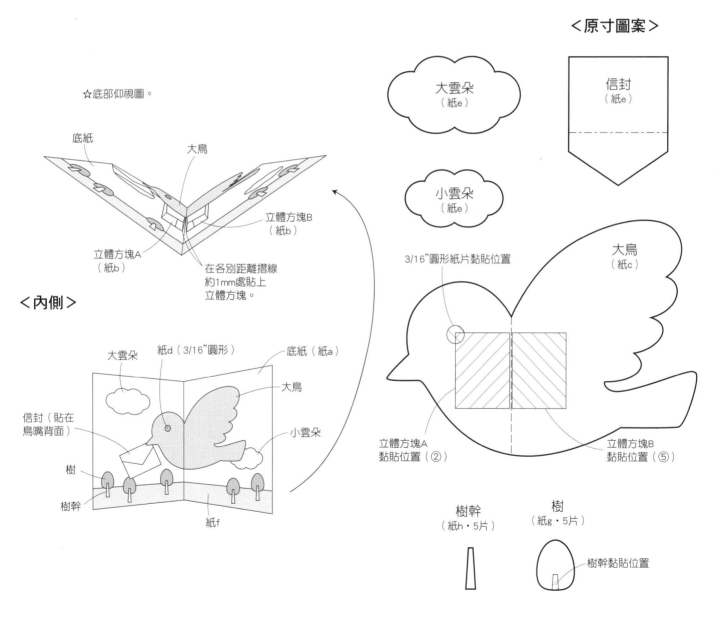

☆底部仰視圖。

底紙　大鳥　立體方塊B（紙b）　立體方塊A（紙b）　在各別距離摺線約1mm處貼上立體方塊。

＜內側＞

大雲朵　紙d（3/16"圓形）　底紙（紙a）　大鳥　小雲朵　信封（貼在鳥嘴背面）　樹　樹幹　紙f

＜原寸圖案＞

大雲朵（紙e）　信封（紙e）　小雲朵（紙e）

3/16"圓形紙片黏貼位置　大鳥（紙c）

立體方塊A黏貼位置（②）　立體方塊B黏貼位置（⑤）

樹幹（紙h・5片）　樹（紙g・5片）　樹幹黏貼位置

花束卡片　P.37-25,26

▶ 材料

	25	26	
紙 a〔馬勒紙〕15cm×10cm ──	淡黃色	群青色	…1 片
紙 b〔馬勒紙〕5cm×2cm ──	淡黃色	群青色	…2 片
紙 c〔馬勒紙〕3.5cm×4.5cm ──	櫻花色	冰色	…1 片
紙 d〔馬勒紙〕3cm×4cm ──	白色	白色	…1 片
紙 e〔丹迪紙〕15cm×5mm ──	淡水藍色（P67）	淡黃綠色（N61）	…2 片
紙 f〔丹迪紙〕5mm×10cm ──	淡水藍色（P67）	淡黃綠色（N61）	…2 片
紙 g〔馬勒紙〕7cm×6.5cm ──	櫻花色	冰色	…1 片
紙 h〔丹迪紙〕7cm×9cm ──	粉紅色（L50）	水藍色（L67）	…1 片
紙 i〔丹迪紙〕3cm×9cm ──	紫色（L72）	黃色（N60）	…1 片
紙 j〔丹迪紙〕3cm×6cm ──	淡黃綠色（L62）	黃綠色（N62）	…1 片
紙 k〔丹迪紙〕3cm×3cm ──	白色（N8）	白色（N8）	…1 片

▶ 工具

基本組合（參見 P.56）
小尺寸造型打洞器
（3/16"圓形、1/4"圓形）
打洞斬（直徑 2mm）
鐵鎚

☆作品的內側底紙＆立體方塊設計
使用本頁的設計結構。
（不使用P.34的設計）

▶ 作法

1　製作底紙

將紙 a 對摺，作為底紙。並在紙 b 上畫出下方的設計，作出立體方塊。

2　製作組件

以造型打洞器取出各個組件，再依各圖案紙型描圖＆裁剪，作出各別
指定的組件。

3　完成

對齊貼合底紙＆立體方塊，並將底紙貼上步驟 2 的各個組件。

＜原寸圖案（共用）＞

立體方塊A
（紙b）

① ② ③

立體方塊B
（紙b）

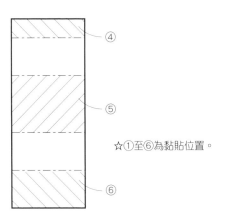

④ ⑤ ⑥

☆①至⑥為黏貼位置。

底紙
（紙a）

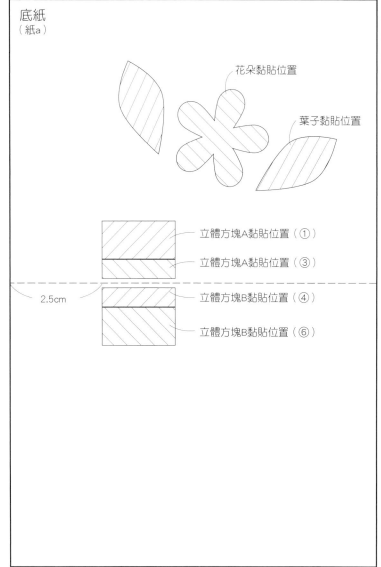

花朵黏貼位置
葉子黏貼位置
立體方塊A黏貼位置（①）
立體方塊A黏貼位置（③）
2.5cm
立體方塊B黏貼位置（④）
立體方塊B黏貼位置（⑥）

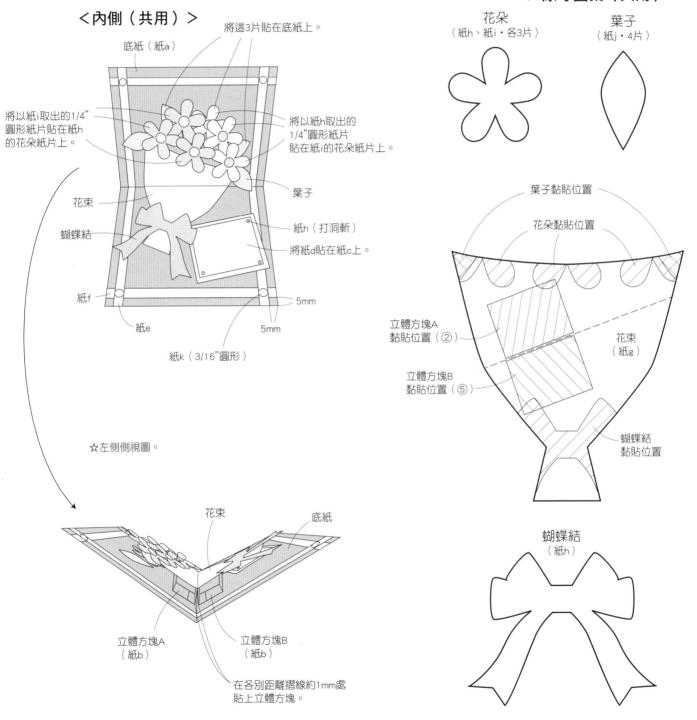

<內側（共用）>

將這3片貼在底紙上。

底紙（紙a）

將以紙i取出的1/4"圓形紙片貼在紙h的花朵紙片上。

將以紙h取出的1/4"圓形紙片貼在紙i的花朵紙片上。

花束

葉子

蝴蝶結

紙h（打洞斬）

將紙d貼在紙c上。

紙f

5mm

紙e

5mm

紙k（3/16"圓形）

☆左側側視圖。

花束

底紙

立體方塊A（紙b）

立體方塊B（紙b）

在各別距離摺線約1mm處貼上立體方塊。

<原寸圖案（共用）>

花朵
（紙h、紙i・各3片）

葉子
（紙j・4片）

葉子黏貼位置

花朵黏貼位置

立體方塊A
黏貼位置（②）

立體方塊B
黏貼位置（⑤）

花束
（紙g）

蝴蝶結
黏貼位置

蝴蝶結
（紙h）

宣告夏天的向日葵卡片　P.38-27

▶ 材料

紙a〔馬勒紙〕21cm×10cm ——	冰色	…1 片
紙b〔丹迪紙〕6.5cm×6.5cm ——	橘色（N57）	…1 片
紙c〔丹迪紙〕6.5cm×7cm ——	黃色（N59）	…1 片
紙d〔丹迪紙〕16cm×5mm ——	黃綠色（N62）	…1 片
紙e〔丹迪紙〕6cm×10cm ——	綠色（N63）	…1 片
紙f〔丹迪紙〕5.5cm×7cm ——	白色（N8）	…1 片
紙g〔丹迪紙〕3cm×7cm ——	淡黃綠色（N61）	…1 片
紙h〔丹迪紙〕3cm×4cm ——	咖啡色（Y10）	…1 片
圓形鑽片（直徑 2mm）——	橘色	…3 個
心形鑽片（直徑 3mm）——	橘色	…1 個

▶ 工具

基本組合（參見 P.56）
中尺寸造型打洞器（7/8"圓形）
小尺寸造型打洞器（3/16"圓形、1/4"圓形、1/2"圓形）
色筆（金色）

▶ 作法

1　製作底紙
將紙 a 摺三褶，作為底紙。

2　製作組件
以造型打洞器取出各個組件，再依各圖案紙型描圖＆裁剪，作出各別指定的組件。

3　完成
將底紙貼上步驟 2 的各個組件。

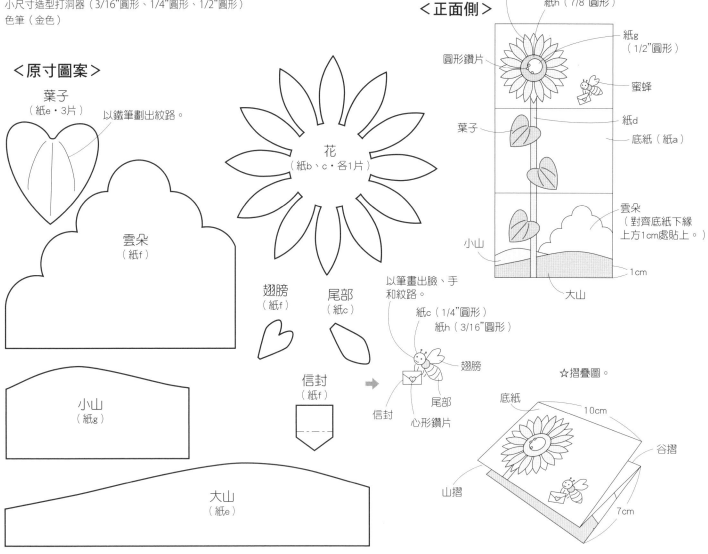

＜原寸圖案＞

葉子
（紙e・3片）
以鐵筆劃出紋路。

花
（紙b、c・各1片）

雲朵
（紙f）

翅膀
（紙f）

尾部
（紙c）

以筆畫出臉、手和紋路。
紙c（1/4"圓形）
紙h（3/16"圓形）
翅膀
尾部
信封
心形鑽片

信封
（紙f）

小山
（紙g）

大山
（紙e）

將紙b的花放在紙c的花上，讓花瓣交錯重疊＆貼合。

＜正面側＞

紙h（7/8"圓形）
紙g（1/2"圓形）
圓形鑽片
蜜蜂
葉子
紙d
底紙（紙a）
小山
雲朵（對齊底紙下緣上方1cm處貼上。）
大山
1cm

☆摺疊圖。
底紙
10cm
谷摺
山摺
7cm

三顆心的情人節卡片 `P.39-28`

▶ **材料**

紙a〔肯特紙〕11cm×12cm ——	玫瑰色	…1片
紙b〔肯特紙〕8mm×6cm ——	玫瑰色	…2片
紙c〔肯特紙〕2cm×8cm ——	玫瑰色	…2片
紙d〔丹迪紙〕4cm×4cm ——	紅色（N54）	…1片
紙e〔丹迪紙〕11cm×5mm ——	紅色（N54）	…2片
紙f〔丹迪紙〕5mm×12cm ——	紅色（N54）	…2片
紙g〔丹迪紙〕5mm×6cm ——	紅色（N54）	…2片
紙h〔丹迪紙〕6cm×7cm ——	紅色（N54）	…1片
紙i〔肯特紙〕4cm×9cm ——	珊瑚色	…1片
紙j〔丹迪紙〕3.5cm×3cm ——	白色（N8）	…1片
紙k〔丹迪紙〕3cm×3cm ——	粉紅色（L50）	…1片
紙l〔馬勒紙〕1.2cm×8cm ——	白色	…1片

▶ **工具**

基本組合（參見P.56）
小尺寸造型打洞器（1/8"圓形）
迷你造型打洞器（愛心＆愛心）
打洞斬（直徑2mm）
鐵鎚

▶ **作法**

1 製作底紙

將紙a對摺，作出底紙。並依P.86的設計描圖，以紙b作出2片立體方塊A＆以紙c作出立體方塊B、立體方塊C各1片。

2 製作組件

以造型打洞器取出各個組件，再依各圖案紙型描圖＆裁剪，作出各別指定的組件。

3 完成

對齊貼合底紙＆立體方塊，並將底紙貼上步驟2的各個組件。

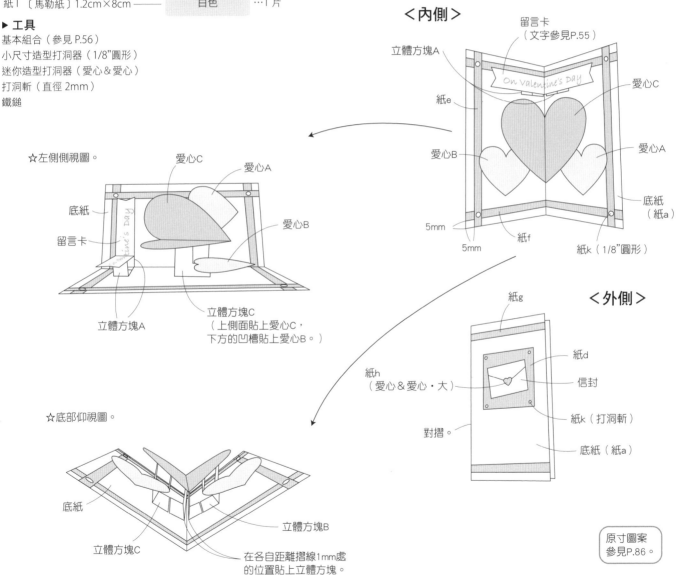

＜內側＞

留言卡（文字參見P.55）
立體方塊A
紙e
愛心C
愛心B
愛心A
底紙（紙a）
5mm
5mm
紙f
紙k（1/8"圓形）

☆左側側視圖。

愛心C
愛心A
底紙
愛心B
留言卡
立體方塊A
立體方塊C（上側面貼上愛心C，下方的凹槽貼上愛心B。）

＜外側＞

紙g
紙d
信封
紙k（打洞斬）
底紙（紙a）
紙h（愛心＆愛心・大）
對摺。

☆底部仰視圖。

底紙
立體方塊C
立體方塊B
在各自距離摺線1mm處的位置貼上立體方塊。

原寸圖案參見P.86。

85

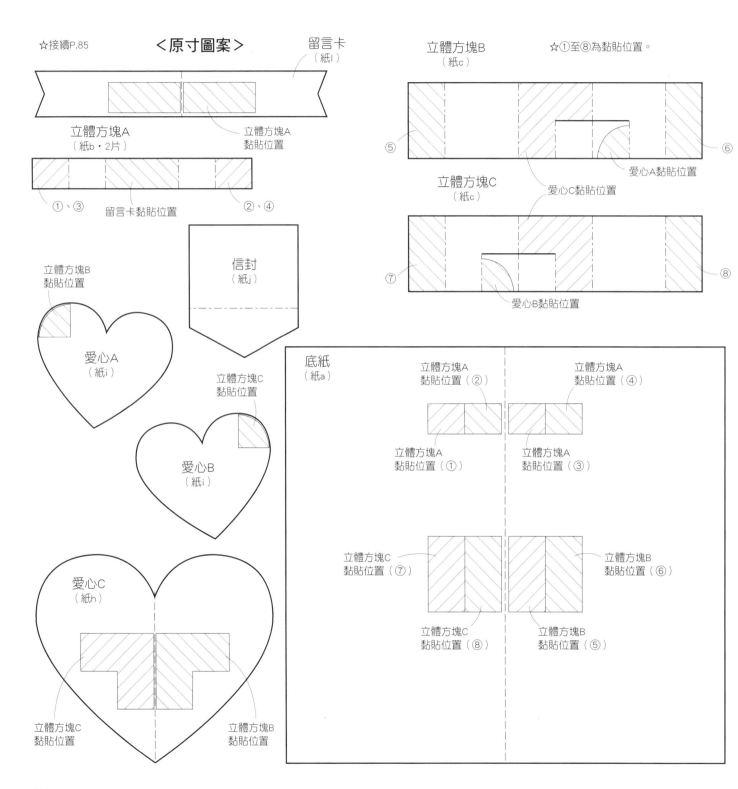

☆接續P.85

＜原寸圖案＞

留言卡
（紙l）

立體方塊A
（紙b・2片）

立體方塊A
黏貼位置

①、③

留言卡黏貼位置

②、④

立體方塊B
黏貼位置

愛心A
（紙i）

信封
（紙j）

立體方塊C
黏貼位置

愛心B
（紙i）

愛心C
（紙h）

立體方塊C
黏貼位置

立體方塊B
黏貼位置

立體方塊B
（紙c）

☆①至⑧為黏貼位置。

⑤

⑥

愛心A黏貼位置

立體方塊C
（紙c）

愛心C黏貼位置

⑦

⑧

愛心B黏貼位置

底紙
（紙a）

立體方塊A
黏貼位置（②）

立體方塊A
黏貼位置（④）

立體方塊A
黏貼位置（①）

立體方塊A
黏貼位置（③）

立體方塊C
黏貼位置（⑦）

立體方塊B
黏貼位置（⑥）

立體方塊C
黏貼位置（⑧）

立體方塊B
黏貼位置（⑤）

幽靈＆南瓜的萬聖節卡片 `P.40-29`

▶ 材料

紙 a〔馬勒紙〕10.5cm×14cm	金黃色	…1 片
紙 b〔馬勒紙〕1.5cm×14cm	橙色	…1 片
紙 c〔馬勒紙〕4cm×4cm	白色	…1 片
紙 d〔馬勒紙〕7.5cm×7cm	白色	…1 片
紙 e〔丹迪紙〕8cm×4cm	黑色（N1）	…1 片
紙 f〔丹迪紙〕6cm×3cm	紫色（L72）	…1 片
紙 g〔丹迪紙〕3cm×6cm	深橘色（N55）	…1 片
紙 h〔丹迪紙〕3cm×2cm	黃色（N58）	…1 片
紙 i〔金色的紙〕3cm×3cm	金色	…1 片
25 號繡線（6 股）3cm	黑色	…1 條

▶ 工具

基本組合（參見 P.56）
小尺寸造型打洞器（3/16"圓形、1/4"圓形）
迷你造型打洞器（星星＆星星）

原寸圖案
參見P.88。

▶ 作法

1 製作底紙
依 P.88 的設計描圖，以紙 a 作出底紙＆以紙 b 作出立體方塊。

2 製作組件
以造型打洞器取出各個組件，再依各圖案紙型描圖＆裁剪，作出各別指定的組件。

3 完成
對齊貼合底紙＆立體方塊，並將底紙貼上步驟 2 的各個組件。

＜外側＞

底紙（紙a）
對摺
紙i（1/4"圓形）
以鐵筆劃出紋路。
3.5cm
4cm
3mm
將上方窗戶裁下來的紙片，再次裁切後貼上。

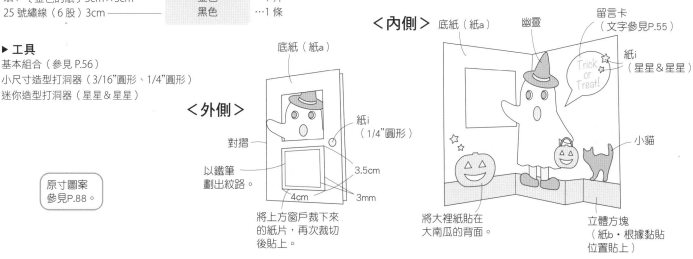

＜內側＞

底紙（紙a）
幽靈
留言卡（文字參見P.55）
Trick or Treat!
紙i（星星＆星星）
小貓
將大裡紙貼在大南瓜的背面。
立體方塊（紙b・根據黏貼位置貼上）

小兔回頭看的復活節卡片 `P.41-30`

▶ 材料

紙 a〔馬勒紙〕9cm×18cm	黃色	…1 片
紙 b〔馬勒紙〕3cm×18cm	黃綠色	…1 片
紙 c〔馬勒紙〕1.2cm×6cm	白色	…1 片
紙 d〔馬勒紙〕7cm×6cm	白色	…1 片
紙 e〔丹迪紙〕3cm×3cm	紅色（N54）	…1 片
紙 f〔丹迪紙〕3cm×3cm	淡粉紅色（P50）	…1 片
紙 g〔丹迪紙〕5cm×4cm	紫色（L72）	…1 片
紙 h〔丹迪紙〕3cm×5cm	水藍色（L67）	…1 片
紙 i〔丹迪紙〕3cm×5cm	粉紅色（L50）	…1 片
紙 j〔馬勒紙〕2cm×2mm	黃綠色	…1 片
紙 k〔丹迪紙〕3cm×5cm	黃色（N60）	…1 片
緞帶 6mm 寬16cm	黃綠色	…1 條

▶ 工具

基本組合（參見 P.56）
小尺寸造型打洞器（1/8"圓形、3/16"圓形）
迷你造型打洞器（可愛花朵、蝴蝶）
打洞器（直徑 2.5mm）
鐵鎚

原寸圖案
參見P.89。

▶ 作法

1 製作底紙
依 P.89 的設計描圖，以紙 a 作出底紙＆以紙 b 作出立體方塊。

2 製作組件
以造型打洞器取出各個組件，再依各圖案紙型描圖＆裁剪，作出各別指定的組件。

3 完成
對齊貼合底紙＆立體方塊，將底紙貼上步驟 2 的各個組件，再貼上打成蝴蝶結的緞帶。

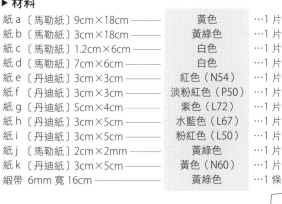

＜外側＞

緞帶（打蝴蝶結。）
對摺。
底紙（紙a）
將以紙i取出的1/8"圓形紙片貼在以紙g取出的可愛花朵紙片上。

＜內側＞

紙k（蝴蝶）
兔子
紙c（文字參見P.55）
Happy Easter
底紙（紙a）
蛋（紙h）
蛋（紙i）
立體方塊（紙b・根據黏貼位置貼上）

☆接續P.87幽靈＆南瓜的萬聖節卡片

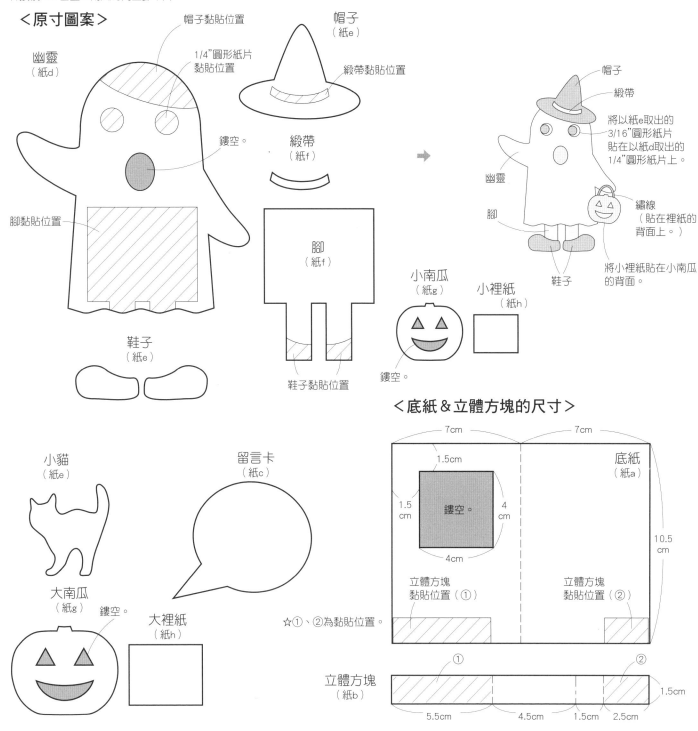

88

☆接續P.87小兔回頭看的復活節卡片

＜原寸圖案＞

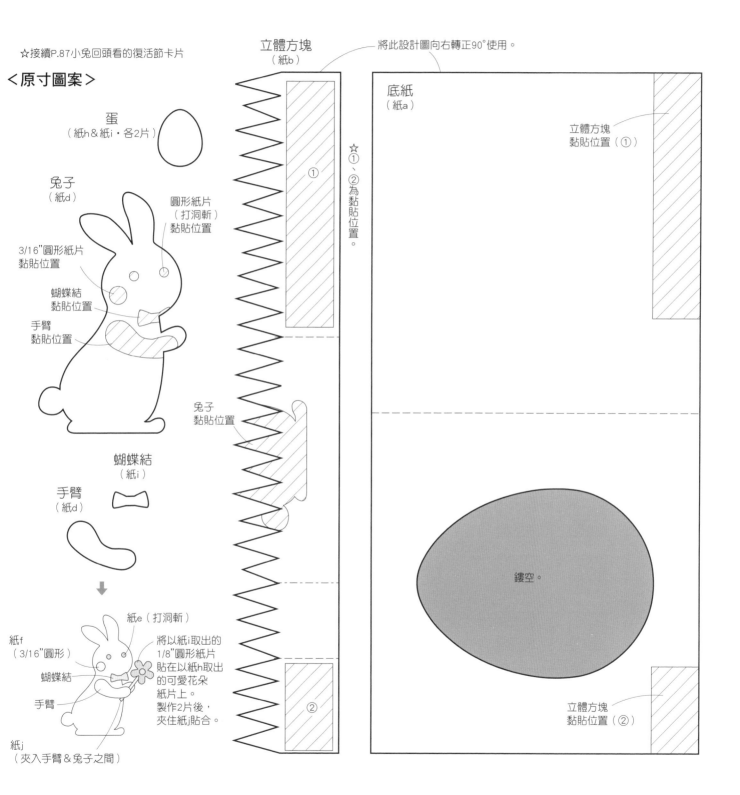

蛋
（紙h＆紙i・各2片）

兔子
（紙d）

圓形紙片
（打洞斬）
黏貼位置

3/16"圓形紙片
黏貼位置

蝴蝶結
黏貼位置

手臂
黏貼位置

蝴蝶結
（紙i）

手臂
（紙d）

紙e（打洞斬）

紙f
（3/16"圓形）

蝴蝶結

手臂

紙j
（夾入手臂＆兔子之間）

將以紙i取出的
1/8"圓形紙片
貼在以紙h取出
的可愛花朵
紙片上。
製作2片後，
夾住紙j貼合。

立體方塊
（紙b）

兔子
黏貼位置

①

②

將此設計圖向右轉正90°使用。

☆①、②為黏貼位置。

底紙
（紙a）

立體方塊
黏貼位置（①）

鏤空。

立體方塊
黏貼位置（②）

青鳥&花瓶卡片　P.42-31

▶ 材料

材料	顏色	數量
紙 a〔馬勒紙〕9cm×8cm	白色	…1 片
紙 b〔馬勒紙〕9cm×10cm	冰色	…1 片
紙 c〔馬勒紙〕5cm×4cm	黃綠色	…2 片
紙 d〔馬勒紙〕1.2cm×3.2cm	白色	…1 片
紙 e〔馬勒紙〕2.5cm×4cm	淺藍色	…1 片
紙 f〔丹迪紙〕6cm×3cm	白色（N8）	…1 片
紙 g〔丹迪紙〕6cm×3cm	淡紫色（L72）	…1 片
紙 h〔丹迪紙〕5cm×3cm	黃色（N60）	…1 片
紙 i〔丹迪紙〕5cm×3cm	綠色（N62）	…1 片
紙 j〔丹迪紙〕2cm×3cm	水藍色（L67）	…1 片
緞帶 7mm 寬 15cm	水藍色	…1 條
水鑽 A（直徑 2.8mm）	水藍色	…3 顆
水鑽 B（直徑 2.8mm）	粉紅色	…3 顆

▶ 工具

基本組合（參見 P.56）
小尺寸造型打洞器
（雛菊、雛菊 -s、桔梗、1/8"圓形）
打洞斬（直徑 1mm）
鐵鎚

原寸圖案接續
參見P.109。

▶ 作法

1　製作底紙

依下方的設計描圖，以紙 a 作出前側的底紙&以紙 b 作出後側的底紙，再以紙 c 作出
2 片立體方塊。

2　製作組件

以造型打洞器取出各個組件，再依各圖案紙型描圖&裁剪，作出各別指定的組件。

3　完成

將對齊貼合的 2 個立體方塊後側片貼在後側底紙上，再貼上已經貼上花的花器。接著
貼合前側底紙，並將立體方塊前側片貼在前側底紙上。最後貼上步驟 2 完成的各個組
件&貼上打成蝴蝶結的緞帶。

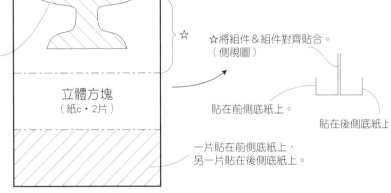

花器黏貼位置
（僅前側片）

立體方塊
（紙c‧2片）

☆

☆將組件&組件對齊貼合。
（側視圖）

貼在前側底紙上。

貼在後側底紙上

一片貼在前側底紙上，
另一片貼在後側底紙上。

＜原寸圖案＞

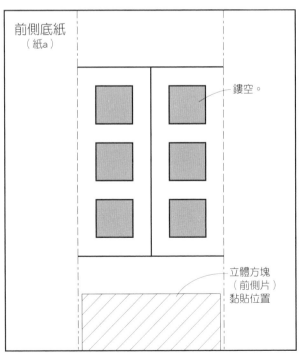

前側底紙
（紙a）

鏤空。

立體方塊
（前側片）
黏貼位置

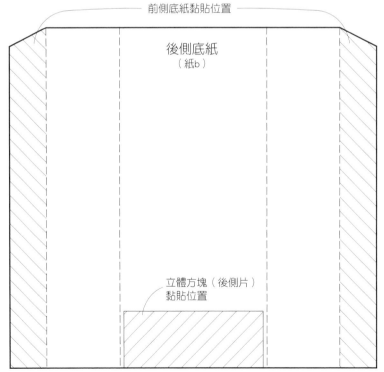

前側底紙黏貼位置

後側底紙
（紙b）

立體方塊（後側片）
黏貼位置

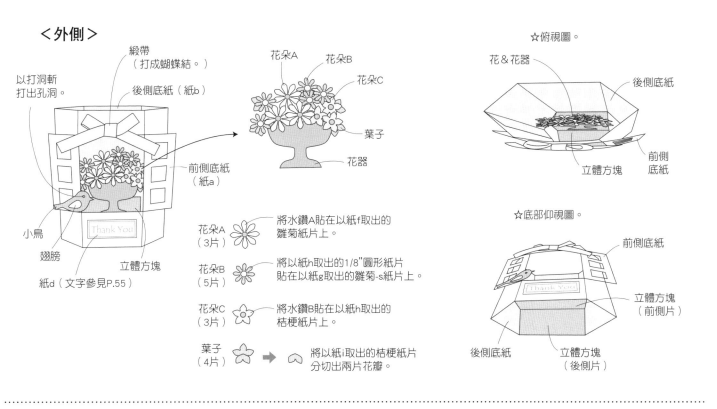

＜外側＞

以打洞斬
打出孔洞。

緞帶
（打成蝴蝶結。）

後側底紙（紙b）

花朵A
花朵B
花朵C
葉子
花器

前側底紙
（紙a）

小鳥

翅膀

立體方塊

紙d（文字參見P.55）

花朵A
（3片） 將水鑽A貼在以紙f取出的
雛菊紙片上。

花朵B
（5片） 將以紙h取出的1/8"圓形紙片
貼在以紙g取出的雛菊-s紙片上。

花朵C
（3片） 將水鑽B貼在以紙h取出的
桔梗紙片上。

葉子
（4片） 將以紙i取出的桔梗紙片
分切出兩片花瓣。

☆俯視圖。

花＆花器

後側底紙

立體方塊

前側
底紙

☆底部仰視圖。

前側底紙

立體方塊

後側底紙

立體方塊
（前側片）

立體方塊
（後側片）

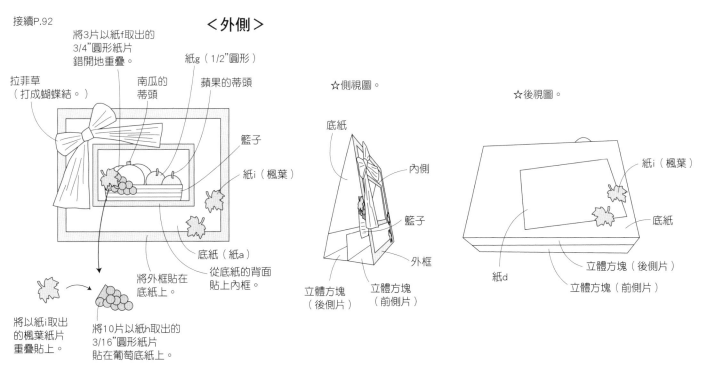

接續P.92

＜外側＞

將3片以紙f取出的
3/4"圓形紙片
錯開地重疊。

拉菲草
（打成蝴蝶結。）

南瓜的
蒂頭

紙g（1/2"圓形）

蘋果的蒂頭

籃子

紙i（楓葉）

底紙（紙a）

從底紙的背面
貼上內框。

將外框貼在
底紙上。

將以紙i取出
的楓葉紙片
重疊貼上。

將10片以紙h取出的
3/16"圓形紙片
貼在葡萄底紙上。

☆側視圖。

底紙

內側

籃子

外框

立體方塊
（後側片）

立體方塊
（前側片）

☆後視圖。

紙i（楓葉）

底紙

紙d

立體方塊（後側片）

立體方塊（前側片）

水果籃卡片　P.43-32

▶ 材料

紙 a〔馬勒紙〕15cm×10cm ——	米色	…1 片
紙 b〔馬勒紙〕4.5cm×10cm ——	米色	…2 片
紙 c〔馬勒紙〕7.5cm×10cm ——	栗色	…1 片
紙 d〔馬勒紙〕4.5cm×6cm ——	古染色（米色）	…1 片
紙 e〔馬勒紙〕2cm×5cm ——	古染色（米色）	…1 片
紙 f〔丹迪紙〕7cm×3cm ——	橘色（N57）	…1 片
紙 g〔丹迪紙〕3cm×3cm ——	紅色（N54）	…1 片
紙 h〔丹迪紙〕3cm×3cm ——	紫色（L72）	…1 片
紙 i〔丹迪紙〕6cm×4cm ——	深綠色（D63）	…1 片
拉菲草 5 至 10mm 寬 ×15cm ——	咖啡色	…1 條

▶ 工具

基本組合（參見 P.56）
中尺寸造型打洞器（3/4"圓形）
小尺寸造型打洞器（楓葉、3/16"圓形、1/2"圓形）

▶ 作法

1 製作底紙

依下方 & P.109 的設計描圖，以紙 a 作出底紙 & 以紙 b 作出 2 片立體方塊，再以紙 c 作出外框 & 內框。

2 製作組件

以造型打洞器取出各個組件，再依各圖案紙型描圖 & 裁剪，作出各別指定的組件。並將 2 片立體方塊對齊貼合，再貼上水果籃。

3 完成

從底紙的背面貼上內框、正面貼上外框，立體方塊則貼在下緣處。並將其他組件貼在底紙上 & 貼上打成蝴蝶結的拉菲草。

原寸圖案接續參見P.109，作法說明參見P.91。

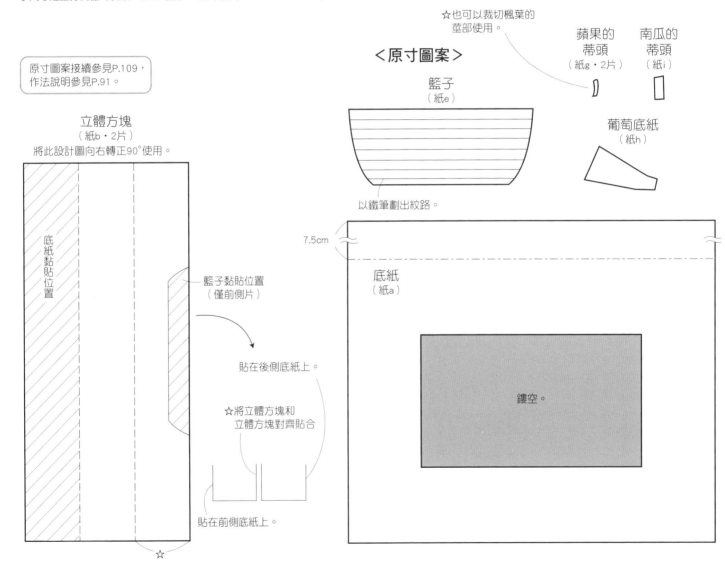

☆也可以裁切楓葉的莖部使用。

蘋果的蒂頭（紙g・2片）

南瓜的蒂頭（紙i）

＜原寸圖案＞

籃子（紙e）

葡萄底紙（紙h）

以鐵筆劃出紋路。

立體方塊（紙b・2片）
將此設計圖向右轉正90°使用。

底紙黏貼位置

籃子黏貼位置（僅前側片）

貼在後側底紙上。

☆將立體方塊和立體方塊對齊貼合

貼在前側底紙上。

7.5cm

底紙（紙a）

鏤空。

月夜貓頭鷹卡片 `P.44-33`

▶ **材料**

紙 a〔馬勒紙〕9cm×18cm ——	天空色	…1 片
紙 b〔丹迪紙〕8.5cm×8.5cm ——	藍色（N70）	…1 片
紙 c〔馬勒紙〕3cm×4cm ——	冰色	…1 片
紙 d〔馬勒紙〕6.5cm×8cm ——	米色	…1 片
紙 e〔丹迪紙〕5cm×5cm ——	紫色（N72）	…1 片
紙 f〔丹迪紙〕2cm×2.5cm ——	淡紫色（L72）	…1 片
紙 g〔丹迪紙〕4cm×6cm ——	黃色（N59）	…1 片
紙 h〔丹迪紙〕4cm×5cm ——	深藍色（D70）	…1 片
紙 i〔丹迪紙〕2cm×4cm ——	橘色（N57）	…1 片
紙 j〔丹迪紙〕2cm×6cm ——	綠色（N63）	…1 片

▶ **工具**

基本組合（參見 P.56）
小尺寸造型打洞器（1/8"圓形、1/4"圓形）
迷你造型打洞器（迷你星星）
打洞斬（直徑 2mm）
鐵鎚

▶ **作法**

1 製作底紙

依下方設計描圖，以紙 a 作出底紙＆將紙 b 貼在底紙背面的右側。

2 製作組件

以造型打洞器取出各個組件，再依各圖案紙型描圖＆裁剪，作出各別指定的組件。

3 完成

將底紙貼上步驟 2 的各個組件。

＜原寸圖案＞

燈
（紙g）

街燈
（紙h）

燈黏貼位置

葉子
紙h・3片
紙i・3片
紙j・6片

以鐵筆劃出紋路。

樹枝A
（紙d）

上弦月
（紙g）

樹枝B
（紙d）

作法說明
參見P.94。

身體
（紙e）

眼睛周圍
（紙f）

1/4"圓形紙片黏貼位置

鳥嘴
（紙i）

以鐵筆劃出紋路。

翅膀
（紙e）

紙h（1/8"圓形）

紙g
（1/4"圓形）

身體

眼睛周圍

鳥嘴

翅膀

9cm

底紙
（紙a）

接續P.93

<外側>

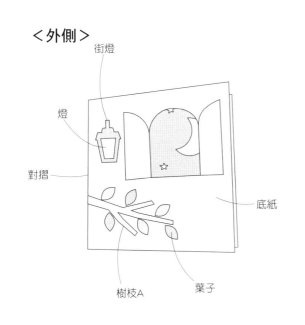

街燈

燈

對摺

樹枝A

葉子

底紙

<內側>

紙g（迷你星星・小

紙g（迷你星星・大）

貓頭鷹

紙b

上弦月

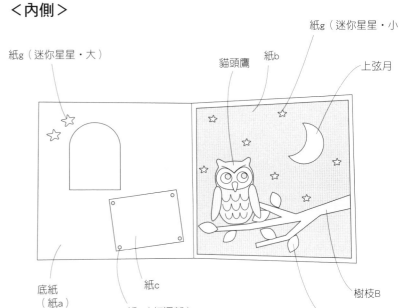

底紙
（紙a）

紙c

紙h（打洞斬）

樹枝B

葉子

屋頂（對齊底紙的
上緣貼上。）

<外側>

對摺。

底紙

窗戶

樹枝B

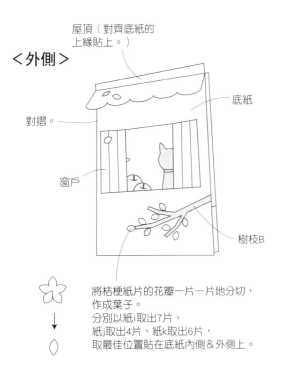

將桔梗紙片的花瓣一片一片地分切，
作成葉子。
分別以紙i取出7片、
紙j取出4片、紙k取出6片，
取最佳位置貼在底紙內側&外側上。

<內側>

紙g（打洞斬）

葉子

樹枝A

留言卡
（文字參見P.55）

紙k（蝴蝶）

果醬

層架

底紙
（紙a）

紙b

鐵絲

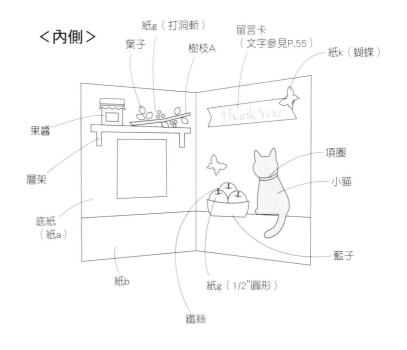

Thank You

項圈

小貓

籃子

紙g（1/2"圓形）

小貓&蘋果感謝卡　　P.45-34

▶ 材料

紙 a〔馬勒紙〕10cm×14cm	古染色（米色）	…1 片
紙 b〔丹迪紙〕2.5cm×14cm	咖啡色（Y11）	…1 片
紙 c〔馬勒紙〕1.2cm×5.5cm	白色	…1 片
紙 d〔丹迪紙〕6cm×7cm	咖啡色（Y11）	…1 片
紙 e〔丹迪紙〕5.5cm×8cm	深咖啡色（Y10）	…1 片
紙 f〔馬勒紙〕2cm×6cm	米色	…1 片
紙 g〔丹迪紙〕5cm×4cm	紅色（N54）	…1 片
紙 h〔丹迪紙〕2cm×2cm	白色（N8）	…1 片
紙 i〔丹迪紙〕3cm×3cm	橘色（N56）	…1 片
紙 j〔丹迪紙〕3cm×3cm	深綠色（D63）	…1 片
紙 k〔丹迪紙〕4cm×3cm	黃色（N57）	…1 片
鐵絲（＃28）3mm	綠色	…3 條

▶ 工具

基本組合（參見 P.56）
小尺寸造型打洞器（桔梗、1/2"圓形）
迷你造型打洞器（蝴蝶）
打洞斬（直徑 2mm）
鐵鎚

▶ 作法

1　製作底紙
在紙 a 上畫出設計，作出底紙。

2　製作組件
以造型打洞器取出各個組件，再依各圖案紙型描圖＆裁剪，作出各別指定的組件。

3　完成
將底紙貼上步驟 2 的各個組件。

＜原寸圖案＞

蓋子（紙h）

繩子（紙g）

窗戶（紙d・2片）
以鐵筆劃出紋路。

籃子（紙f）

項圈（紙g）
項圈黏貼位置

小貓（紙e）

樹枝A（紙e）

樹枝B（紙e）

標籤（紙h）

瓶子（紙g）

蓋子
繩子
標籤
瓶子

層架（紙f）

底紙（紙a）
7cm
層架黏貼位置
窗戶黏貼位置
紙b黏貼位置

底紙黏貼位置

屋頂（紙d）

留言卡（紙c）

簡單の主題式刀模卡片　P.46-36

▶ **材料**

紙a〔馬勒紙〕6.5cm×10.5cm ──	冰色	…1 片
紙b〔金色的紙〕3cm×5cm ──	金色	…1 片
珍珠片（直徑2.5mm）──	白色	…5 個

▶ **工具**

基本組合（參見 P.56）
小尺寸造型打洞器
（雛菊-s）

▶ **作法**

1　製作底紙

在紙a上畫出設計，作出底紙。

2　製作組件・完成

以造型打洞器取出組件＆貼在底紙上，再貼上珍珠片。

＜原寸圖案＞

將珍珠片貼在以紙b取出的雛菊-s紙片上。

＜正面側＞

珍珠片

底紙

底紙（紙a）

鏤空。

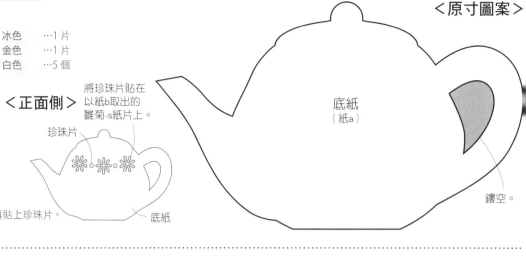

簡單の主題式刀模卡片　P.46-37

▶ **材料**

紙a〔馬勒紙〕6cm×8.5cm ──	黃綠色	…1 片
紙b〔金色的紙〕3cm×5cm ──	金色	…1 片
珍珠片（直徑2.5mm）──	白色	…5 個

▶ **工具**

基本組合（參見 P.56）
小尺寸造型打洞器
（雛菊-s）

▶ **作法**

1　製作底紙

在紙a上畫出設計，作出底紙。

2　製作組件・完成

以造型打洞器取出組件＆貼在底紙上，再貼上珍珠片。

＜原寸圖案＞

將珍珠片貼在以紙b取出的雛菊-s紙片上。

＜正面側＞

珍珠片

底紙

底紙（紙a）

簡單の主題式刀模卡片　P.46-38

▶ **材料**

紙a〔馬勒紙〕7cm×8.5cm ──	檸檬黃	…1 片
紙b〔金色的紙〕3cm×5cm ──	金色	…1 片
珍珠片（直徑2.5mm）──	白色	…5 個

▶ **工具**

基本組合（參見 P.56）
小尺寸造型打洞器
（雛菊-s）

▶ **作法**

1　製作底紙

在紙a上畫出設計，作出底紙。

2　製作組件・完成

以造型打洞器取出組件＆貼在底紙上，
再貼上珍珠片。

＜原寸圖案＞

將珍珠片貼在以紙b取出的雛菊-s紙片上。

＜正面側＞

珍珠片

底紙

底紙（紙a）

鏤空。

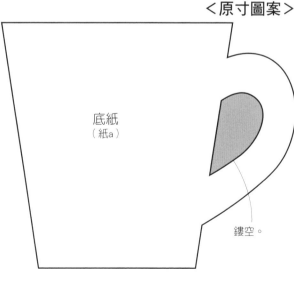

簡單の主題式刀模卡片　P.46-35

▶ 材料

紙 a〔馬勒紙〕13cm×4cm	櫻花色	…1 片
紙 b〔馬勒紙〕3.6cm×2.2cm	櫻花色	…1 片
紙 c〔金色的紙〕4cm×2.6cm	金色	…1 片
紙 d〔金色的紙〕5cm×5cm	金色	…1 片
珍珠片（直徑 2.5mm）	白色	…5 個

▶ 工具

基本組合（參見 P.56）
小尺寸造型打洞器（雛菊 -s）

▶ 作法

1　製作底紙

在紙 a 上畫出設計，作出底紙。

2　製作組件・完成

依各圖案紙型描圖＆裁剪之後，以紙 d 作出瓶蓋。
再以造型打洞器取出組件，
將其他組件＆珍珠片貼在底紙上。

簡單の主題式刀模卡片　P.46-42

▶ 材料

紙 a〔馬勒紙〕8cm×6.5cm	櫻花色	…1 片
紙 b〔銀色的紙〕3cm×3cm	銀色	…1 片

▶ 工具

基本組合（參見 P.56）

▶ 作法

1　製作底紙

在紙 a 上畫出設計，作出底紙。

2　製作組件・完成

依圖案紙型描圖＆裁剪之後，以紙 b 作出種子＆貼在底紙上。

＜正面側＞

種子

底紙

＜原寸圖案＞

底紙
（紙a）

種子
（紙b・5片）

＜原寸圖案＞

瓶蓋
（紙d）

瓶蓋
黏貼位置

底紙
（紙a）

紙c黏貼位置

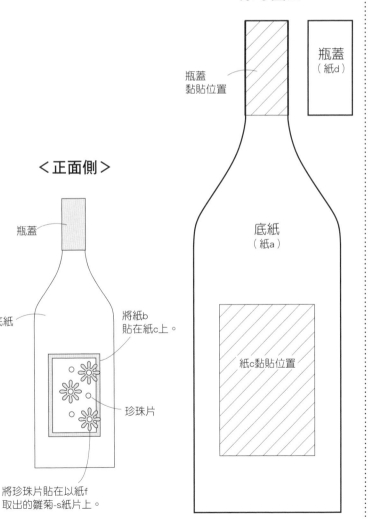

＜正面側＞

瓶蓋

底紙

將紙b
貼在紙c上。

珍珠片

將珍珠片貼在以紙f
取出的雛菊-s紙片上。

97

簡單の主題式刀模卡片　P.46-39

▶ **材料**
紙 a〔馬勒紙〕8cm×6cm ──── 亮綠色　…1 片
紙 b〔銀色的紙〕3cm×3cm ──── 銀色　…1 片

▶ **工具**
基本組合（參見 P.56）
小尺寸造型打洞器
（1/8"圓形、3/16"圓形、1/4"圓形）

▶ **作法**
1　**製作底紙**
在紙 a 上畫出設計，作出底紙。
2　**製作組件　• 完成**
以造型打洞器取出各個組件，貼在底紙上。

＜正面側＞　　＜原寸圖案＞

底紙
（紙a）

以紙b各取出1片1/8"圓形紙片、
3/16"圓形紙片、1/4"圓形紙片，
取最佳位置貼上。

簡單の主題式刀模卡片　P.46-40

▶ **材料**
紙 a〔馬勒紙〕7cm×7.5cm ──── 櫻花色　…1 片
紙 b〔銀色的紙〕3cm×3cm ──── 銀色　…1 片

▶ **工具**
基本組合（參見 P.56）
小尺寸造型打洞器
（1/8"圓形、3/16"圓形、1/4"圓形）

▶ **作法**
1　**製作底紙**
在紙 a 上畫出設計，作出底紙。
2　**製作組件　• 完成**
以造型打洞器取出各個組件，貼在底紙上。

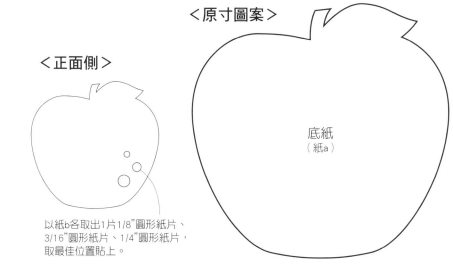

＜原寸圖案＞

＜正面側＞

底紙
（紙a）

以紙b各取出1片1/8"圓形紙片、
3/16"圓形紙片、1/4"圓形紙片，
取最佳位置貼上。

簡單の主題式刀模卡片　P.46-41

▶ **材料**
紙 a〔馬勒紙〕6cm×10cm ──── 董花色（紫色）…1 片
紙 b〔銀色的紙〕3cm×3cm ──── 銀色　…1 片

▶ **工具**
基本組合（參見 P.56）
小尺寸造型打洞器
（1/8"圓形、3/16"圓形、1/4"圓形）

▶ **作法**
1　**製作底紙**
在紙 a 上畫出設計，作出底紙。
2　**製作組件　• 完成**
以造型打洞器取出各個組件，貼在底紙上。

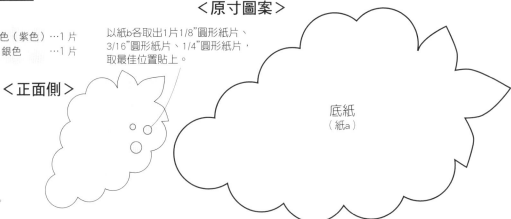

＜原寸圖案＞

以紙b各取出1片1/8"圓形紙片、
3/16"圓形紙片、1/4"圓形紙片，
取最佳位置貼上。

＜正面側＞

底紙
（紙a）

簡單の主題式刀模卡片　P.47-43

▶ **材料**

紙a〔馬勒紙〕5.5cm×8.5cm	淡黃色	…1片
紙b〔馬勒紙〕7cm×5.5cm	櫻花色	…1片
紙c〔丹迪紙〕3cm×4cm	粉紅色（L50）	…1片
水鑽（直徑2.8mm）	粉紅色	…2顆

▶ **工具**

基本組合（參見P.56）
小尺寸造型打洞器（可愛花朵）

▶ **作法**

1　製作底紙
在紙a上畫出設計，作出底紙。

2　製作組件
以造型打洞器取出組件，再依各圖案紙型描圖＆裁剪，作出各別指定的組件。

3　完成
將底紙貼上步驟2的各個組件＆貼上水鑽。

＜原寸圖案＞

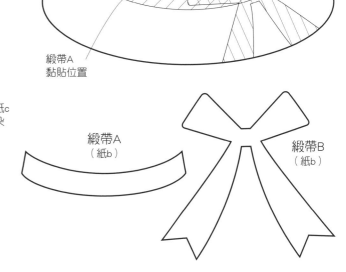

＜正面側＞

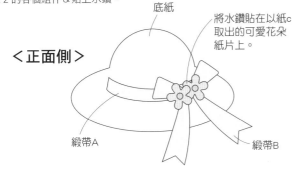

簡單の主題式刀模卡片　P.47-44

▶ **材料**

紙a〔馬勒紙〕7cm×10cm	菫花色（紫色）	…1片
紙b〔丹迪紙〕3cm×4cm	白色（N8）	…1片
水鑽（直徑2.8mm）	紫色	…2顆

▶ **工具**

基本組合（參見P.56）
迷你造型打洞器（可愛花朵）

▶ **作法**

1　製作底紙
在紙a上畫出設計，作出底紙。

2　製作組件・完成
以造型打洞器取出組件＆貼在底紙上，
再貼上水鑽。

＜原寸圖案＞

＜正面側＞

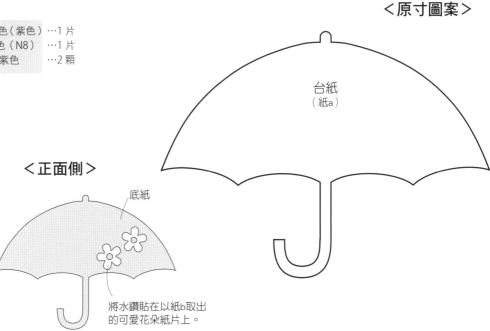

將水鑽貼在以紙b取出
的可愛花朵紙片上。

簡單の主題式刀模卡片　P.47-45

▶ 材料

紙 a〔馬勒紙〕6.5cm×5.5cm —— 黃綠色 …1 片
紙 b〔丹迪紙〕3cm×4cm —— 白色（N8）…1 片
水鑽（直徑 2.8mm）—— 黃綠色 …2 顆
鐵絲（# 26）10cm —— 白色 …1 條

▶ 工具

基本組合（參見 P.56）
迷你造型打洞器（可愛花朵）

▶ 作法

1　製作底紙
在紙 a 上畫出設計，作出底紙。

2　製作組件
以造型打洞器取出組件。
再依圖案紙型描圖 & 裁剪，作出裡紙。

3　完成
將底紙貼上步驟 2 的組件 & 水鑽，
再將鐵絲以底紙 & 裡紙夾住後貼合。

＜正面側＞

底紙

將水鑽貼在以
紙b取出的可愛
花朵紙片上。

將裡紙從背面貼上，
補強固定鐵絲。

鐵絲

＜原寸圖案＞

底紙
（紙a）

裡紙
（紙a）

簡單の主題式刀模卡片　P.47-46

▶ 材料

紙 a〔馬勒紙〕8cm×8cm —— 櫻花色 …1 片
紙 b〔丹迪紙〕5cm×6cm —— 粉紅色（L50）…1 片
水鑽（直徑 2.8mm）—— 粉紅色 …1 顆
25 號繡線（6 股）5cm —— 粉紅色 …1 條

▶ 工具

基本組合（參見 P.56）
小尺寸造型打洞器
（1/8"圓形、3/16"圓形、花朵 -5）
迷你造型打洞器（可愛花朵）

▶ 作法

1　製作底紙
在紙 a 上畫出設計，作出底紙。

2　製作組件
以造型打洞器取出各個組件。

3　完成
將底紙貼上步驟 2 的各個組件。

將2片以紙b取出的
可愛花朵紙片夾住
繡線後貼合。

紙b（3/16"圓形）

將以紙a取出的
3/16"圓形紙片
貼在以紙b取出的
花朵-5紙片上。

水鑽

底紙

紙b（1/8"圓形）

紙b（3/16"圓形）

＜正面側＞

鏤空。

底紙
（紙a）

＜原寸圖案＞

100

簡單の主題式刀模卡片　P.47-47

▶ 材料

紙 a〔馬勒紙〕9.5cm×7.5cm	白色	…1 片
紙 b〔丹迪紙〕4cm×6cm	水藍色（P67）	…1 片
水鑽（直徑 2.8mm）	水藍色	…1 顆
緞帶 7mm 寬 15cm	水藍色	…1 條

▶ 工具

基本組合（參見 P.56）
小尺寸造型打洞器（1/8"圓形）
迷你造型打洞器（可愛花朵）
打洞斬（直徑 2mm）
鐵鎚

▶ 作法

1　**製作底紙**
在紙 a 上畫出設計，作出底紙。

2　**製作組件**
以造型打洞器取出各個組件。

3　**完成**
將底紙貼上步驟 2 的各個組件，
再貼上水鑽&打成蝴蝶結的緞帶。

＜正面側＞

＜原寸圖案＞

紙b（打洞斬）

緞帶
（打成蝴蝶結。）

將水鑽貼在以
紙b取出的可愛
花朵紙片上。

底紙

底紙
（紙a）

紙b（1/8"圓形）

將以紙a取出的1/8"圓形紙片
貼在以紙b取出的可愛花朵紙片上。

簡單の主題式刀模卡片　P.47-48

▶ 材料

紙 a〔馬勒紙〕6cm×10cm	冰色	…1 片
紙 b〔丹迪紙〕4cm×8cm	群青色（L68）	…1 片
紙 c〔丹迪紙〕3cm×3cm	白色（N8）	…1 片
水鑽（直徑 2.8mm）	水藍色	…1 個

▶ 工具

基本組合（參見 P.56）
小尺寸造型打洞器（1/8"圓形）
迷你造型打洞器（可愛花朵）

▶ 作法

1　**製作底紙**
在紙 a 上畫出設計，作出底紙。

2　**製作組件**
以造型打洞器取出各個組件。

3　**完成**
將底紙貼上步驟 2 的各個組件。

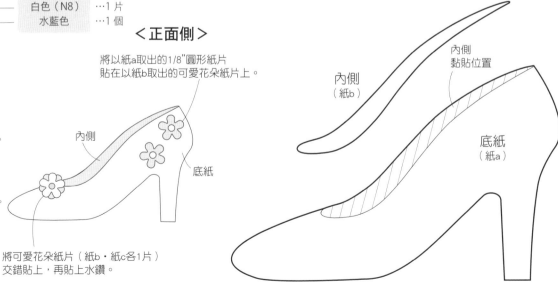

＜正面側＞

＜原寸圖案＞

將以紙a取出的1/8"圓形紙片
貼在以紙b取出的可愛花朵紙片上。

內側

內側
（紙b）

內側
黏貼位置

底紙

底紙
（紙a）

將可愛花朵紙片（紙b・紙c各1片）
交錯貼上，再貼上水鑽。

春夏秋冬季節卡片① `P.48-49,50`

▶ 材料（49・50 可以一起製作）

紙 a〔肯特紙〕8cm×8cm ————— 玫瑰色 …1 片
紙 b〔馬勒紙〕7.5cm×7.5cm ———— 櫻花色 …1 片
紙 c〔肯特紙〕3cm×3cm ————— 玫瑰色 …1 片
紙 d〔丹迪紙〕3cm×3cm ————— 黃色（N58）…1 片

▶ 工具
基本組合（參見 P.56）
小尺寸造型打洞器（1/8"圓形）

▶ 作法

1 製作底紙
依下方設計描圖，以紙 a 作出底紙 A & 以紙 b 作出底紙 B。

2 製作組件
以造型打洞器取出組件。

3 完成
49 是將底紙 A & 底紙 B 對齊貼合，中間貼上圓形紙片。
50 則是將底紙 B 鏤空取出的紙片貼上圓形紙片。

＜正面側＞ 49

將底紙B貼在
底紙A上。

紙c
（1/8"圓形）

紙d（1/8"圓形）

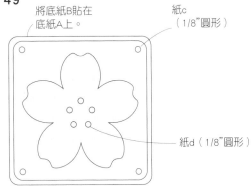

50

紙b

紙d
（1/8"圓形）

＜原寸圖案＞

49
底紙B
（紙b）

裁下櫻花紙片製作作品**50**。

49
底紙A
（紙a）

春夏秋冬季節卡片① P.48-51,52

▶ **材料**（51 · 52 可以一起製作）

紙 a〔肯特紙〕8cm×8cm ─── 藍色 …1 片
紙 b〔馬勒紙〕7.5cm×7.5cm ─── 淺藍色 …1 片
紙 c〔丹迪紙〕3cm×4cm ─── 白色（N8）…1 片

▶ **工具**

基本組合（參見 P.56）
小尺寸造型打洞器（1/8"圓形）

▶ **作法**

1　製作底紙

依下方設計描圖，以紙 a 作出底紙 A & 以紙 b 作出底紙 B。

2　製作組件

以造型打洞器取出組件，再依各圖案紙型描圖 & 裁剪，作出各別指定的組件。

3　完成

51 是將底紙 A & 底紙 B 對齊貼合，再貼上組件。
52 則是將底紙 B 鏤空取出的紙片貼上紋路。

51
將底紙B貼在
底紙A上。

紙c
（1/8"圓形）

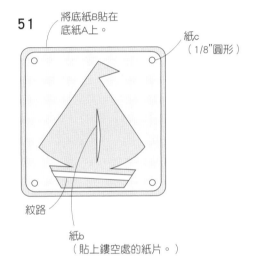

紋路

紙b
（貼上鏤空處的紙片。）

52

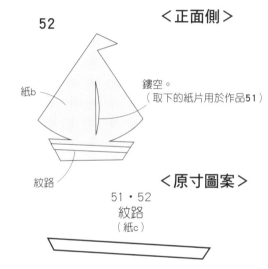

紙b

鏤空。
（取下的紙片用於作品51）

紋路

＜正面側＞

＜原寸圖案＞

51 · 52
紋路
（紙c）

51
底紙A
（紙a）

51
底紙B
（紙b）

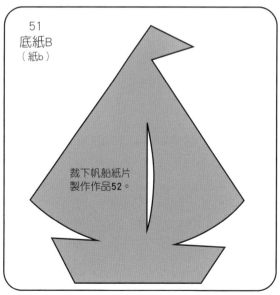

裁下帆船紙片
製作作品52。

春夏秋冬季節卡片① `P.48-53,54`

▶ **材料**（53・54 可以一起製作）

紙 a〔肯特紙〕8cm×8cm ──── 金黃色 …1 片
紙 b〔馬勒紙〕7.5cm×7.5cm ── 金黃色 …1 片
紙 c〔金色的紙〕3cm×4cm ── 金色 …1 片

▶ **工具**

基本組合（參見 P.56）
小尺寸造型打洞器（1/8"圓形）
迷你造型打洞器（迷你星星）

▶ **作法**

1 製作底紙
依下方設計描圖，以紙 a 作出底紙 A & 以紙 b 作出底紙 B。

2 製作組件
以造型打洞器取出各個組件。

3 完成
54 是將底紙 A & 底紙 B 對齊貼合，再貼上眼睛、鼻子和造型紙片。
53 則是將底紙 B 鏤空取出的紙片貼上造型紙片。

＜正面側＞

54

將底紙B貼在
底紙A上。

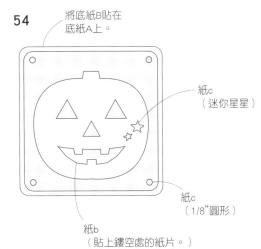

紙c
（迷你星星）

紙c
（1/8"圓形）

紙b
（貼上鏤空處的紙片。）

53

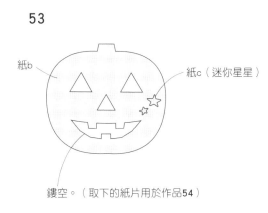

紙b

紙c（迷你星星）

鏤空。（取下的紙片用於作品**54**）

＜原寸圖案＞

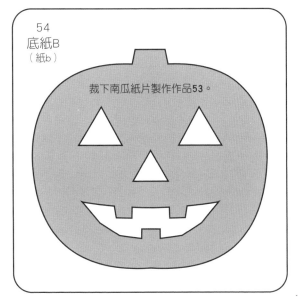

54
底紙B
（紙b）

裁下南瓜紙片製作作品**53**。

54
底紙A
（紙a）

春夏秋冬季節卡片① `48-55,56`

▶ **材料**（55・56 可以一起製作）

紙 a〔肯特紙〕8cm×8cm ——	淺藍色	…1 片
紙 b〔馬勒紙〕7.5cm×7.5cm ——	白色	…1 片
紙 c〔丹迪紙〕5cm×3.5cm	水藍色（L67）	…1 片
紙 d〔丹迪紙〕2cm×3cm	白色（N8）	…1 片

▶ **工具**

基本組合（參見 P.56）
迷你造型打洞器（雪花）
打洞斬（直徑 2mm、2.5mm）
鐵鎚

▶ **作法**

1　製作底紙
依下方設計描圖，以紙 a 作出底紙 A & 以紙 b 作出底紙 B。

2　製作組件
以造型打洞器取出組件。畫出圖案之後，作出指定的組件。

3　完成
55 是將底紙 A & 底紙 B 對齊貼合，再貼上組件。
56 則是將底紙 B 鏤空取下的紙片貼上組件。

＜正面側＞

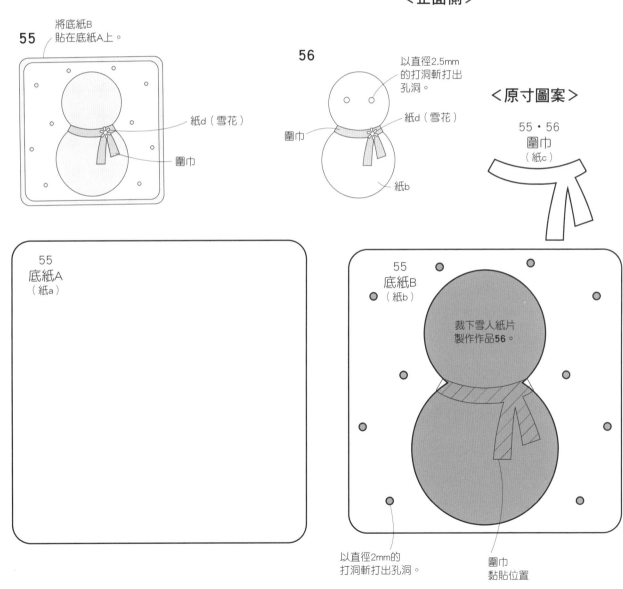

55
將底紙B
貼在底紙A上。

紙d（雪花）

圍巾

56

以直徑2.5mm
的打洞斬打出
孔洞。

紙d（雪花）

圍巾

紙b

＜原寸圖案＞

55・56
圍巾
（紙c）

55
底紙A
（紙a）

55
底紙B
（紙b）

裁下雪人紙片
製作作品56。

以直徑2mm的
打洞斬打出孔洞。

圍巾
黏貼位置

春夏秋冬季節卡片② `P.49-57,58`

▶ **材料**（57・58可以一起製作）

紙a〔馬勒紙〕直徑8cm的圓 —— 黃色 …1片
紙b〔馬勒紙〕直徑8cm的圓 —— 淺藍色 …1片
緞帶 3mm 寬23cm —————— 黃色 …1條

▶ **工具**
基本組合（參見P.56）
圓形切割器
打洞斬（直徑2.5mm）
鐵鎚

▶ **作法**
1 製作底紙
在紙a上畫出設計，作出底紙。
並在打洞斬的開洞位置作出印號。

2 完成
將底紙&紙b對齊貼合，以打洞斬在上端打出孔洞，
穿過緞帶後打一個結。

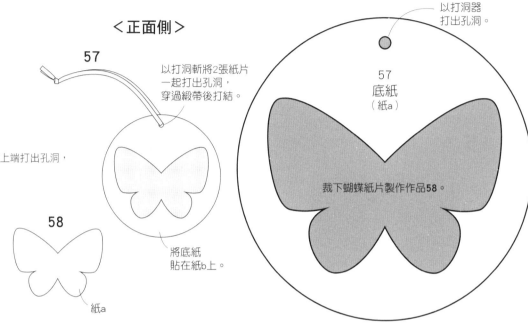

<原寸圖案>

以打洞器
打出孔洞。

57
底紙
（紙a）

裁下蝴蝶紙片製作作品58。

<正面側>

57

以打洞斬將2張紙片
一起打出孔洞，
穿過緞帶後打結。

58

紙a

將底紙
貼在紙b上。

春夏秋冬季節卡片② `P.49-59,60`

▶ **材料**（59・60可以一起製作）

紙a〔馬勒紙〕直徑8cm的圓 —— 紅色 …1片
紙b〔馬勒紙〕直徑8cm的圓 —— 黑色 …1片
緞帶 3mm 寬23cm —————— 紅色 …1條

▶ **工具**
基本組合（參見P.56）
圓形切割器
打洞斬（直徑2.5mm）
鐵鎚

▶ **作法**
1 製作底紙
在紙a上畫出設計，作出底紙。
並在打洞斬的開洞位置作出印號。

2 完成
將底紙&紙b對齊貼合，以打洞斬在上端打出孔洞，
穿過緞帶後打一個結。

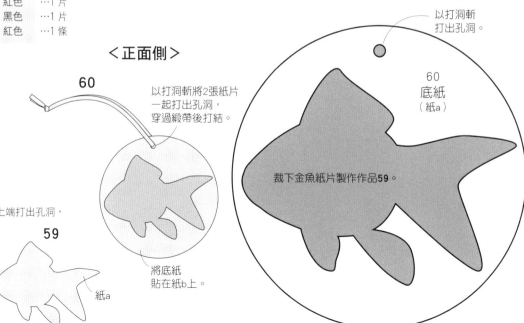

<原寸圖案>

以打洞斬
打出孔洞。

60
底紙
（紙a）

裁下金魚紙片製作作品59。

<正面側>

60

以打洞斬將2張紙
一起打出孔洞，
穿過緞帶後打結。

59

紙a

將底紙
貼在紙b上。

春夏秋冬季節卡片② P.49-61,62

▶ **材料**（61·62 可以一起製作）

紙 a〔馬勒紙〕直徑 8cm 的圓	金黃色	…1 片
紙 b〔馬勒紙〕直徑 8cm 的圓	黃色	…1 片
緞帶 3mm 寬 23cm	橘色	…1 條

▶ **工具**

基本組合（參見 P.56）
圓形切割器
打洞斬（直徑 2.5mm）
鐵鎚

▶ **作法**

1　製作底紙

在紙 a 上畫出設計，作出底紙。，
並在打洞斬的開洞位置作出印號。

2　完成

將底紙＆紙 b 對齊貼合，以打洞斬在上端打出孔洞，
穿過緞帶後打一個結。

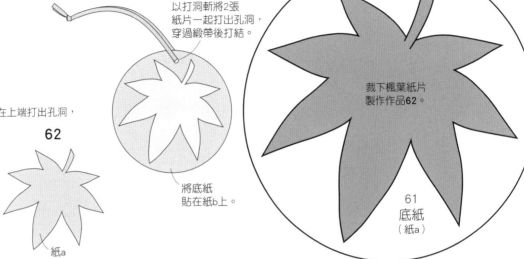

＜原寸圖案＞

以打洞斬
打出孔洞。

＜正面側＞

61

以打洞斬將2張
紙片一起打出孔洞，
穿過緞帶後打結。

62

將底紙
貼在紙 b 上。

紙 a

裁下楓葉紙片
製作作品62。

61
底紙
（紙 a）

春夏秋冬季節卡片② P.49-63,64

▶ **材料**（63·64 可以一起製作）

紙 a〔馬勒紙〕直徑 8cm 的圓	綠色	…1 片
紙 b〔馬勒紙〕直徑 8cm 的圓	紅色	…1 片
緞帶 3mm 寬 23cm	綠色	…1 條

▶ **工具**

基本組合（參見 P.56）
圓形切割器
打洞斬（直徑 2.5mm）
鐵鎚

▶ **作法**

1　製作底紙

在紙 a 上畫出設計，作出底紙。，
並在打洞斬的開洞位置作出印號。

2　完成

將底紙＆紙 b 對齊貼合，
以打洞斬在上端打出孔洞，
穿過緞帶後打一個結。

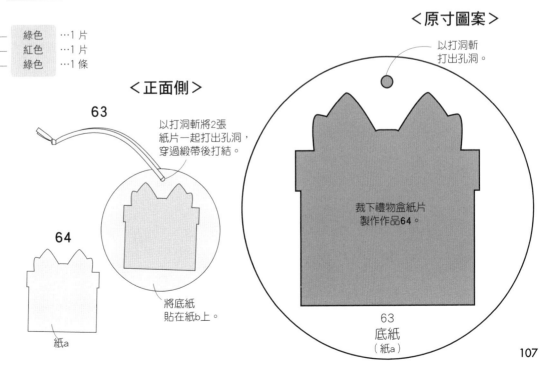

＜原寸圖案＞

以打洞斬
打出孔洞。

＜正面側＞

63

以打洞斬將2張
紙片一起打出孔洞，
穿過緞帶後打結。

64

將底紙
貼在紙 b 上。

紙 a

裁下禮物盒紙片
製作作品64。

63
底紙
（紙 a）

小貓的刀模式卡片　P.50-65

▶ 材料

紙 a〔馬勒紙〕9cm×6cm —— 古染色（米色）…1 片
紙 b〔馬勒紙〕4.5cm×6cm —— 栗色 …1 片
紙 c〔馬勒紙〕1cm×5cm —— 栗色 …2 片
紙 d〔馬勒紙〕6cm×1.2cm —— 栗色 …1 片
紙 e〔馬勒紙〕3cm×1.2cm —— 古染色（米色）…1 片
紙 f〔馬勒紙〕8cm×6cm —— 米色 …1 片

▶ 工具

基本組合（參見 P.56）

▶ 作法

1　製作底紙

將紙 a 對摺，作為底座。再將紙 b 依圖案紙型描圖＆裁剪，作出前片。

2　製作組件

依各圖案紙型描圖＆裁剪，作出各別指定的組件。

3　完成

將底座＆前片夾住紙 d 對齊貼合，再貼上其他組件。

＜原寸圖案＞

底座
（紙a）

前片黏貼位置

貓抓板
（紙e）

以鐵筆
劃出紋路。

前片
（紙b）

鏤空。

小貓A
（紙f）

紙c黏貼位置

小貓B
（紙f）

＜正面側＞

小貓A

以2片紙c夾住小貓A＆紙d後貼合，
但不夾入尾巴，使尾巴往前面伸出。

紙c

紙d

以底座＆前片
夾住紙d後貼合。

貓抓板
（貼在紙d上。）

小貓B（以底座＆前片夾住。）

底座

前片

小貓的刀模式卡片　P.50-66

▶ **材料**
紙 a〔馬勒紙〕7.5cm×9cm ── 櫻花色 …2片
紙 b〔馬勒紙〕5.5cm×7cm ── 白色 …1片

▶ **工具**
基本組合（參見 P.56）

▶ **作法**
1　製作底紙
依下方設計描圖，以紙 a 作出小床＆以紙 b 作出小貓。
2　完成
將小貓貼在小床上。

＜正面側＞

將2片小床重疊貼合，
其中鏤空的那一片放在上面。

小貓

小床
（紙a・2片）

＜原寸圖案＞

小貓
（紙b）

以鐵筆劃出紋路。

僅將一片鏤空。

接續P.92

內框
（紙c）

外框
（紙c）

☆使用切除
內框後的
紙片。

鏤空。

接續P.90

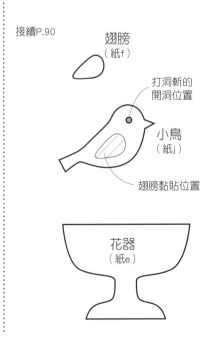

翅膀
（紙f）

打洞斬的
開洞位置

小鳥
（紙j）

翅膀黏貼位置

花器
（紙e）

小貓的刀模式卡片　P.60-67

▶ 材料

紙 a〔馬勒紙〕6cm×9cm —— 淡黃色 …1 片
紙 b〔馬勒紙〕5cm×9cm —— 米色 …1 片

▶ 工具

基本組合（參見 P.56）

▶ 作法

1　製作底紙

依下方設計描圖，以紙 a 作出報紙 & 以紙 b 作出小貓。

2　完成

將小貓貼在報紙上。

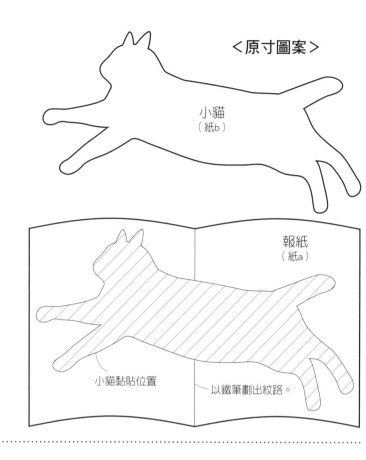

＜原寸圖案＞

小貓
（紙b）

報紙
（紙a）

小貓黏貼位置

以鐵筆劃出紋路。

＜正面側＞

報紙

小貓

婚禮的刀模式卡片　P.52-75,76

▶ 材料

	75	76	
紙 a〔馬勒紙〕6cm×6cm	櫻花色	冰色	…2 片
紙 b〔丹迪紙〕3cm×4cm	粉紅色（L50）	水藍色（L67）	…1 片
珍珠片（直徑 2.5mm）	白色	白色	…2 個
緞帶 6mm 寬 14cm	白色	白色	…1 條
鐵絲（# 26）12cm	白色	白色	…1 條

▶ 工具

基本組合（參見 P.56）
小尺寸造型打洞器（雛菊 -s）
色筆（銀色）

▶ 作法

1　製作底紙

在紙 a 畫出設計之後，作出 2 片底紙。

2　製作組件

以造型打洞器取出組件。

3　完成

以 2 片底紙夾住鐵絲後貼合，
將底紙貼上造型紙片 & 珍珠片，
再貼上打成蝴蝶結的緞帶。

＜原寸圖案（共用）＞

底紙
（紙a・2片）

Thank You

蝴蝶結
黏貼位置

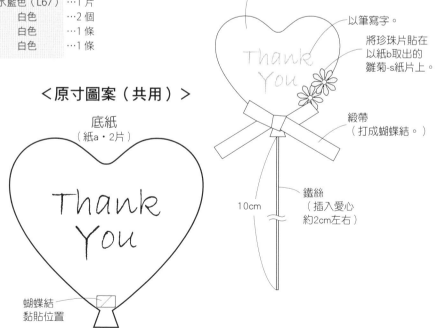

＜正面側（共用）＞

底紙
（夾住鐵絲後貼合。）

以筆寫字。

將珍珠片貼在
以紙b取出的
雛菊-s紙片上。

緞帶
（打成蝴蝶結。）

鐵絲
（插入愛心
約2cm左右）

10cm

小貓的刀模式卡片　P.50-68

▶ 材料

紙 a〔馬勒紙〕11cm×10cm	古染色（米色）	…1 片
紙 b〔馬勒紙〕8cm×4.5cm	白色	…1 片
紙 c〔丹迪紙〕3cm×3cm	咖啡色（Y10）	…1 片
緞帶　3mm 寬 8cm	咖啡色	…1 條

▶ 工具

基本組合（參見 P.56）
迷你造型打洞器（愛心＆愛心）

▶ 作法

1　製作底紙

依下方設計描圖，以紙 a 作出盒子，並作出黏份＆對齊貼合。

2　製作組件

以造型打洞器取出組件。再依圖案紙型描圖＆裁剪，作出小貓。

3　完成

將造型紙片貼在盒子上，再將打成蝴蝶結的緞帶貼在小貓上。

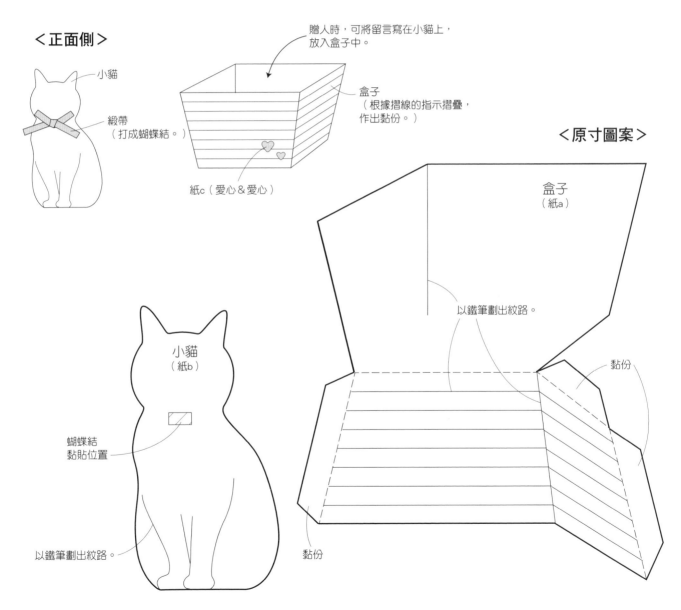

＜正面側＞

小貓

緞帶
（打成蝴蝶結。）

贈人時，可將留言寫在小貓上，
放入盒子中。

盒子
（根據摺線的指示摺疊，
作出黏份。）

紙c（愛心＆愛心）

＜原寸圖案＞

盒子
（紙a）

以鐵筆劃出紋路。

黏份

小貓
（紙b）

蝴蝶結
黏貼位置

以鐵筆劃出紋路。

黏份

小狗的刀模式卡片　P.51-69 至 73

▶ 工具
小尺寸造型打洞器（1/4"圓形）
色筆（白色）
＜僅 70 ＞小尺寸造型打洞器（3/16"圓形）

▶ 作法
1　製作底紙
依各自的設計描圖，作出各個指定的組件，並以造型打洞器取出各個組件。
2　完成
將 2 片臉部上緣對齊貼合，並將底紙貼上步驟 1 的各個組件。

72・73原寸圖案＆
作法說明參見P.114。

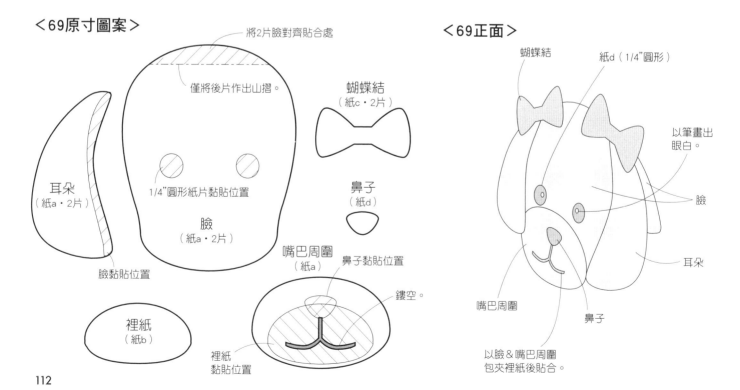

＜69原寸圖案＞

將2片臉對齊貼合處
僅將後片作出山摺。
蝴蝶結（紙c・2片）
鼻子（紙d）
耳朵（紙a・2片）
1/4"圓形紙片黏貼位置
臉（紙a・2片）
臉黏貼位置
裡紙（紙b）
嘴巴周圍（紙a）
鼻子黏貼位置
鏤空。
裡紙黏貼位置

＜69正面＞

蝴蝶結
紙d（1/4"圓形）
以筆畫出眼白。
臉
耳朵
鼻子
嘴巴周圍
以臉＆嘴巴周圍包夾裡紙後貼合。

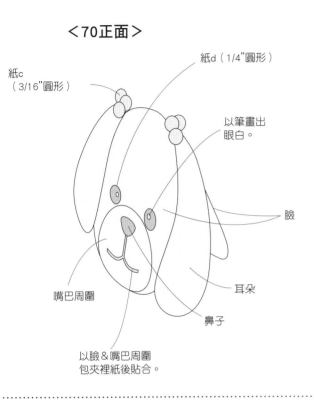

＜70正面＞

紙c
（3/16"圓形）

紙d（1/4"圓形）

以筆畫出
眼白。

臉

耳朵

鼻子

嘴巴周圍

以臉＆嘴巴周圍
包夾裡紙後貼合。

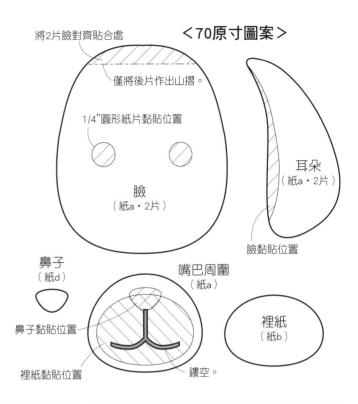

＜70原寸圖案＞

將2片臉對齊貼合處

僅將後片作出山摺。

1/4"圓形紙片黏貼位置

臉
（紙a・2片）

耳朵
（紙a・2片）

臉黏貼位置

鼻子
（紙d）

嘴巴周圍
（紙a）

鼻子黏貼位置

裡紙黏貼位置

鏤空。

裡紙
（紙b）

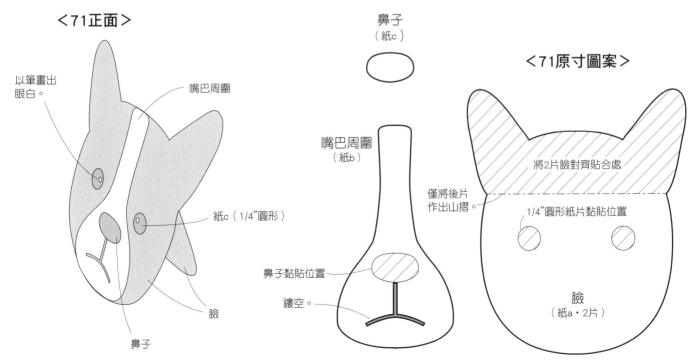

＜71正面＞

以筆畫出
眼白。

嘴巴周圍

紙c（1/4"圓形）

臉

鼻子

鼻子
（紙c）

嘴巴周圍
（紙b）

僅將後片
作出山摺。

鼻子黏貼位置

鏤空。

＜71原寸圖案＞

將2片臉對齊貼合處

1/4"圓形紙片黏貼位置

臉
（紙a・2片）

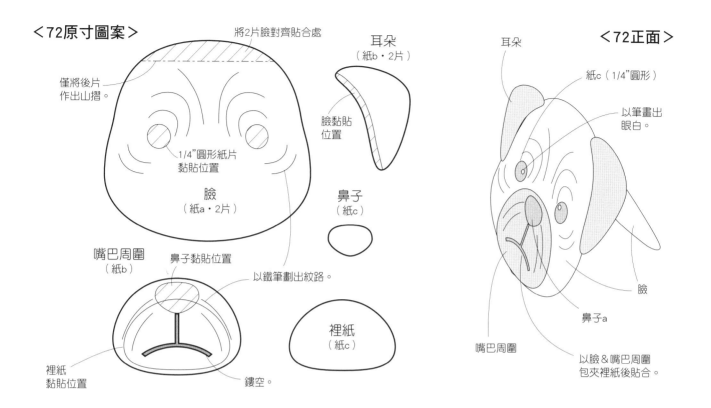

＜72原寸圖案＞

將2片臉對齊貼合處

僅將後片作出山摺。

1/4"圓形紙片黏貼位置

臉
（紙a・2片）

耳朵
（紙b・2片）

臉黏貼位置

鼻子
（紙c）

嘴巴周圍
（紙b）

鼻子黏貼位置

以鐵筆劃出紋路。

裡紙黏貼位置

鏤空。

裡紙
（紙c）

＜72正面＞

耳朵

紙c（1/4"圓形）

以筆畫出眼白。

臉

鼻子a

嘴巴周圍

以臉＆嘴巴周圍包夾裡紙後貼合。

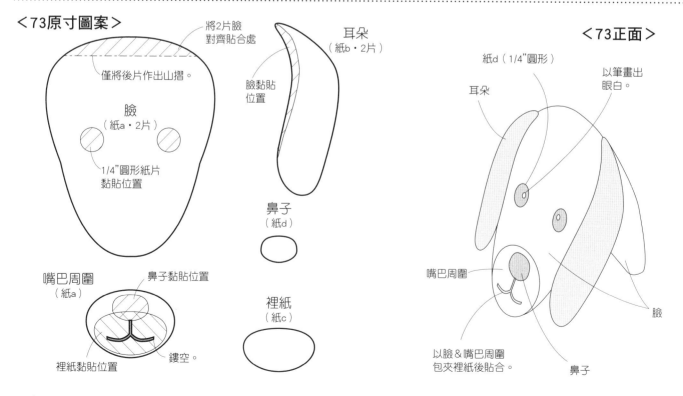

＜73原寸圖案＞

將2片臉對齊貼合處

僅將後片作出山摺。

臉
（紙a・2片）

耳朵
（紙b・2片）

臉黏貼位置

1/4"圓形紙片黏貼位置

鼻子
（紙d）

嘴巴周圍
（紙a）

鼻子黏貼位置

裡紙黏貼位置

鏤空。

裡紙
（紙c）

＜73正面＞

紙d（1/4"圓形）

以筆畫出眼白。

耳朵

嘴巴周圍

臉

以臉＆嘴巴周圍包夾裡紙後貼合。

鼻子

婚禮的刀模式卡片 `P.52-74,77`

▶ 材料

	74	77	
紙 a〔馬勒紙〕7cm×7cm ——	冰色	櫻花色	…2 片
紙 b〔丹迪紙〕5cm×8cm ——	白色（N8）	白色（N8）	…1 片
紙 c〔丹迪紙〕10cm×4cm —	水藍色（L67）	粉紅色（L50）	…1 片
紙 d〔丹迪紙〕4cm×4cm ——	淡水藍色（P67）	淡粉紅色（P50）	…1 片
珍珠片（直徑 2.5mm）——	白色	白色	…8 顆
鐵絲（＃28）5cm ——	白色	白色	…2 條

▶ 工具
基本組合（參見 P.56）
中尺寸造型打洞器（愛心）
小尺寸造型打洞器（甜心、雛菊 -s、1/8"圓形）
迷你造型打洞器（愛心＆愛心）

▶ 作法
1　製作底紙
在紙 a 上畫出設計，作出 2 片底紙。
2　製作組件
以造型打洞器取出各個組件，再依各圖案紙型描圖＆裁剪，
作出各別指定的組件。
3　完成
一邊夾住鐵絲，一邊將兩片底紙對齊貼合，
再將底紙貼上步驟 2 的各個組件。

＜正面側（共同）＞

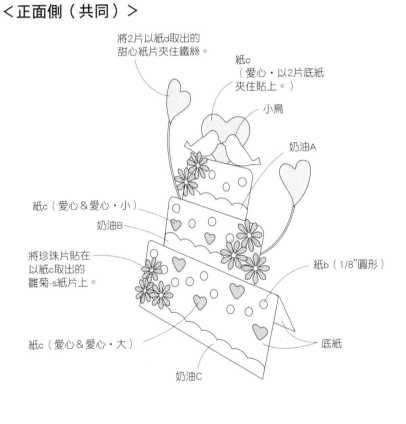

將2片以紙d取出的
甜心紙片夾住鐵絲。

紙c
（愛心·以2片底紙
夾住貼上。）

小鳥

奶油A

紙c（愛心＆愛心·小）

奶油B

將珍珠片貼在
以紙c取出的
雛菊-s紙片上。

紙c（愛心＆愛心·大）

奶油C

紙b（1/8"圓形）

底紙

＜原寸圖案（共用）＞

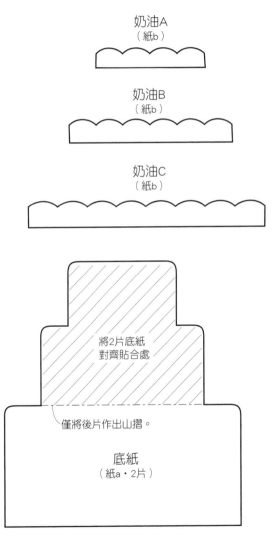

奶油A
（紙b）

奶油B
（紙b）

奶油C
（紙b）

將2片底紙
對齊貼合處

僅將後片作出山摺。

底紙
（紙a·2片）

小鳥
（紙b·2片）

婚禮的刀模式卡片 `P.53-78,79`

▶ 材料

	78	79	
紙a〔馬勒紙〕12cm×6cm	櫻花色	水藍色	…1片
紙b〔馬勒紙〕6cm×5cm	櫻花色	水藍色	…1片
紙c〔馬勒紙〕3.5cm×3.5cm	玉子色（米色）	玉子色（米色）	…1片
紙d〔丹迪紙〕6cm×5cm	白色（N8）	白色（N8）	…1片
紙e〔丹迪紙〕3cm×3cm	淡粉紅色（P50）	淡粉紅色（P50）	…1片
紙f〔丹迪紙〕5cm×5cm	粉紅色（L50）	水藍色（L67）	…1片
紙g〔馬勒紙〕3.5cm×4cm	白色	白色	…1片

▶ 工具

基本組合（參見 P.56）
小尺寸造型打洞器（1/4"圓形）
迷你造型打洞器（雪花）
打洞斬（直徑1.5mm）
鐵鎚

▶ 作法

1　製作底紙
在紙a上畫出設計，作出底紙。

2　製作組件
以造型打洞器取出各個組件，再依各圖案紙型描圖＆裁剪，作出各別指定的組件。

3　完成
將底紙貼上步驟2的各個組件，再插入手工切割的愛心組件。

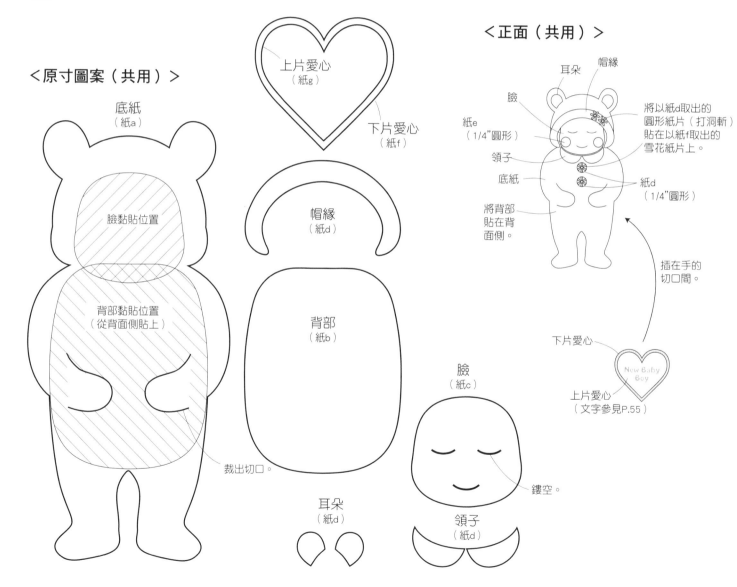

<原寸圖案（共用）>

底紙（紙a）　臉黏貼位置　背部黏貼位置（從背面側貼上）　裁出切口。

上片愛心（紙g）　下片愛心（紙f）　帽緣（紙d）　背部（紙b）　臉（紙c）　鏤空。　耳朵（紙d）　領子（紙d）

<正面（共用）>

耳朵　帽緣　臉　紙e（1/4"圓形）　領子　底紙　將以紙d取出的圓形紙片（打洞斬）貼在以紙f取出的雪花紙片上。　紙d（1/4"圓形）　將背部貼在背面側。　插在手的切口間。　下片愛心　New Baby Boy　上片愛心（文字參見P.55）

116

嬰兒的刀模式卡片　P.53-80

▶ 材料

紙 a〔馬勒紙〕12cm×7.5cm ── 玉子色（米色）…1 片
紙 b〔丹迪紙〕3cm×3cm ── 咖啡色（Y10）…1 片
紙 c〔丹迪紙〕5cm×3cm ── 米色（Y13）…1 片
紙 d〔丹迪紙〕3cm×3cm ── 白色（N8）…1 片

▶ 工具

基本組合（參見 P.56）
小尺寸造型打洞器
（1/8"圓形、3/16"圓形、1/2"圓形）
迷你造型打洞器（可愛花朵）

▶ 作法

1　製作底紙
在紙 a 上畫出設計，作出底紙 A & 底紙 B。

2　製作組件
以造型打洞器取出各個組件，再依各圖案紙型描圖 & 裁剪，作出各別指定的組件。

3　完成
將底紙 A & 底紙 B 對齊貼合，再將底紙貼上步驟 2 的各個組件。

<原寸圖案>

<正面側>

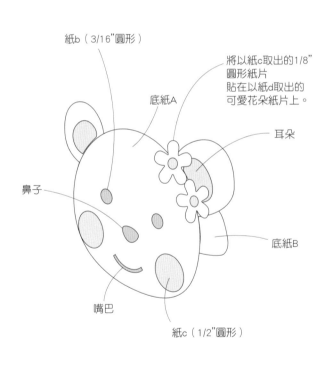

紙b（3/16"圓形）
底紙A
將以紙c取出的1/8"圓形紙片貼在以紙d取出的可愛花朵紙片上。
耳朵
鼻子
底紙B
嘴巴
紙c（1/2"圓形）

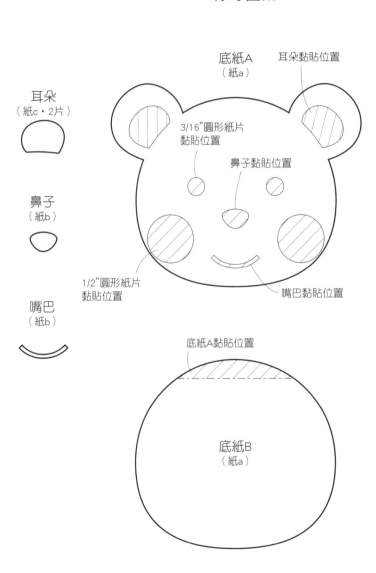

耳朵
（紙c・2片）

鼻子
（紙b）

嘴巴
（紙b）

底紙A
（紙a）
耳朵黏貼位置
3/16"圓形紙片黏貼位置
鼻子黏貼位置
1/2"圓形紙片黏貼位置
嘴巴黏貼位置

底紙A黏貼位置
底紙B
（紙a）

嬰兒的刀模式卡片　P.53-81

▶ 材料

紙 a〔馬勒紙〕14cm×6cm —— 櫻花色　　…1 片
紙 b〔丹迪紙〕3cm×3cm —— 咖啡色（Y10）…1 片
紙 c〔丹迪紙〕6cm×3cm —— 粉紅色（L50）…1 片
紙 d〔丹迪紙〕3cm×3cm —— 白色（N8）　…1 片

▶ 工具

基本組合（參見 P.56）
小尺寸造型打洞器
（1/8"圓形、3/16"圓形、1/2"圓形）
迷你造型打洞器（可愛花朵）

▶ 作法

1　製作底紙

在紙 a 上畫出設計，作出底紙 A & 底紙 B。

2　製作組件

以造型打洞器取出各個組件，再依各圖案紙型描圖 & 裁剪，作出各別指定的組件。

3　完成

將底紙 A & 底紙 B 對齊貼合，再將底紙貼上步驟 2 的各個組件。

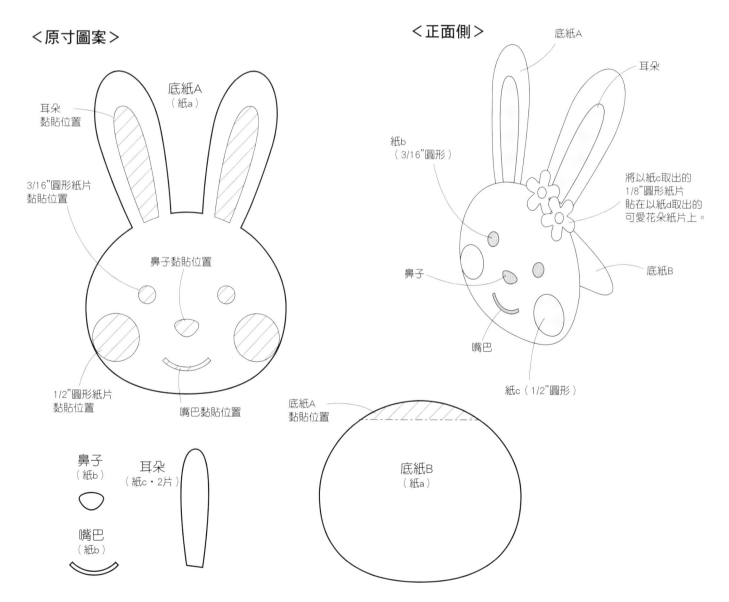

＜原寸圖案＞

底紙A（紙a）
耳朵 黏貼位置
3/16"圓形紙片 黏貼位置
鼻子黏貼位置
1/2"圓形紙片 黏貼位置
嘴巴黏貼位置

鼻子（紙b）
耳朵（紙c‧2片）
嘴巴（紙b）

＜正面側＞

底紙A
耳朵
紙b（3/16"圓形）
將以紙c取出的 1/8"圓形紙片 貼在以紙d取出的 可愛花朵紙片上。
底紙B
鼻子
嘴巴
紙c（1/2"圓形）

底紙A 黏貼位置
底紙B（紙a）

白貓＆紅色郵筒卡片　P.9-5

▶ 材料

紙a〔馬勒紙〕9.5cm×15cm	白色	…1片
紙b〔馬勒紙〕9cm×14cm	藍色	…1片
紙c〔馬勒紙〕7cm×4cm	檸檬黃	…1片
紙d〔丹迪紙〕4cm×4.5cm	藍色（N68）	…1片
紙e〔丹迪紙〕5cm×12cm	綠色（N63）	…1片
紙f〔馬勒紙〕8cm×7cm	紅色	…1片
紙g〔丹迪紙〕4cm×6cm	白色（N8）	…1片
紙h〔丹迪紙〕2cm×2cm	黃色（N60）	…1片
紙i〔丹迪紙〕3cm×3cm	粉紅色（L50）	…1片

▶ 工具

基本組合（參見 P.56）
小尺寸造型打洞器（1/4"圓形）
打洞斬（直徑 1mm）
鐵鎚

▶ 作法

1　製作底紙
將紙 a 對摺，作為外側底紙。並在紙 b 畫出 P.4 的設計，作出內側底紙。

2　製作組件
以造型打洞器取出各個組件，再依各圖案紙型描圖＆裁剪，作出各別指定的組件。

3　完成
將外側底紙＆內側底紙對齊下緣貼合，再將底紙貼上步驟 2 的各個組件。

作法說明
參見P.120。

＜原寸圖案＞

信封
（紙g）

以鐵筆劃出紋路。

小鳥
（紙h）

小貓A
（紙g）

組件A
（紙f）

郵筒
（紙f）

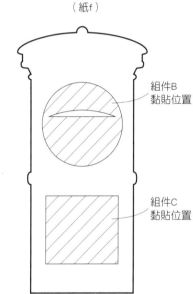

組件B
（紙f）

組件A
黏貼位置

組件B
黏貼位置

鏤空。

組件C
黏貼位置

裡紙
（紙g）

屋頂
（紙d）

小貓B
（紙g）

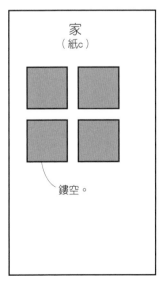

家
（紙c）

鏤空。

貼在貼上家之後的
內側底紙上。

樹叢A
（紙e）

內側底紙
黏貼位置

以鐵筆
劃出紋路。

以打洞斬打出孔洞。

鏤空。

組件C
（紙f）

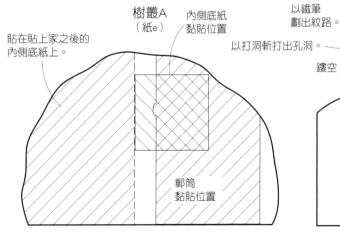

郵筒
黏貼位置

樹叢B
（紙e）

接續P.119

<内側>

屋頂
（對齊內側底紙的
左邊＆上邊貼上。）

外側底紙（紙a・對齊內側
底紙的底邊貼上。）

郵筒

內側底紙
（紙b・參見P.4）

小鳥

信封

組件B

組件A

將裡紙貼在郵筒
的背面。

家（對齊內側底紙
的左邊＆底邊貼上。）

樹叢B

小貓B

組件C

紙d（1/4"圓形）

樹叢A

紙i（1/4"圓形）

小貓A

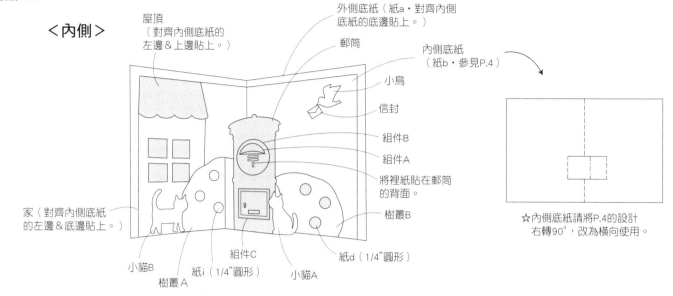

☆內側底紙請將P.4的設計
右轉90°，改為橫向使用。

<造型打洞器原寸圖案>

●迷你造型打洞器

星星＆星星

大 小
迷你星星

可愛花朵

雪花

大 小
愛心＆愛心

蝴蝶

飛機

●小尺寸造型打洞器

1/8"圓形

雛菊-s

花朵-5

3/16"圓形

雛菊

楓葉

1/4"圓形

桔梗

甜心

1/2"圓形

波斯菊

愛心

●中尺寸造型打洞器

7/8"圓形

雛菊

1"圓形

愛心

3/4"圓形

●邊角造型打洞器

趣・手藝 **79**

收到會微笑！
讓人超暖心の手工立體卡片

作　　　者／鈴木孝美
譯　　　者／簡子傑
發 行 人／詹慶和
總 編 輯／蔡麗玲
執行編輯／陳姿伶
編　　　輯／蔡毓玲・劉蕙寧・黃璟安・李佳穎・李宛真
封面設計／陳麗娜
美術編輯／周盈汝・韓欣恬
內頁排版／鯨魚工作室
出 版 者／Elegant-Boutique新手作
發 行 者／悅智文化事業有限公司
郵撥帳號／19452608
戶　　　名／悅智文化事業有限公司
地　　　址／新北市板橋區板新路206號3樓
網　　　址／www.elegantbooks.com.tw
電子郵件／elegant.books@msa.hinet.net
電　　　話／(02) 8952-4078
傳　　　真／(02) 8952-4084

2017年9月初版一刷　定價320元

Lady Boutique Series No.4269
TENOHIRA SIZE NO CHISANA RITTAI CARD
© 2016 Boutique-sha, Inc.
All rights reserved.
Original Japanese edition published in Japan by BOUTIQUE-SHA.
Chinese (in complex character) translation rights arranged with BOUTIQUE-SHA.
through KEIO CULTURAL ENTERPRISE CO., LTD.

經銷／高見文化行銷股份有限公司
地址／新北市樹林區佳園路二段70-1號
電話／0800-055-365
傳真／(02)2668-6220

國家圖書館出版品預行編目(CIP)資料

收到會微笑!讓人超暖心の手工立體卡片 / 鈴木孝美
著;簡子傑譯.
-- 初版. -- 新北市：Elegant-Boutique新手作出版：
悅智文化發行, 2017.09
　面；　公分. -- (趣・手藝；79)
ISBN 978-986-94731-9-4(平裝)

1.工藝美術 2.設計

964　　　　　　　　　　　　　　　　106013607

Staff

編　　　輯／宮崎珠美
攝　　　影／タケダトオル（miroir）
裝禎設計／北原曜子（ワンダフル）
圖　　　繪／白井麻衣

雅書堂　EB新手作

雅書堂文化事業有限公司
22070新北市板橋區板新路206號3樓
facebook 粉絲團:搜尋 雅書堂
部落格 http://elegantbooks2010.pixnet.net/blog
TEL:886-2-8952-4078 ・ FAX:886-2-8952-4084

Elegantbooks
以閱讀，
享受幸福生活

趣・手藝 16

166枚好紙系×超簡單創意剪紙圖案集：摺!剪!開!完手剪別冊3 Steps
室岡昭子◎著
定價280元

趣・手藝 17
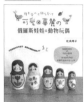
可愛又華麗的俄羅斯娃娃&動物玩偶
北向邦子◎著
定價280元

趣・手藝 18

玩不織布扮家家酒！台家自己作12間超人氣甜點屋&西餐廳&壽司店的50道美味料理
BOUTIQUE-SHA◎著
定價280元

趣・手藝 19
文具控最愛の手工立體卡片：超簡單!看圖就會作!感謝不已!萬用手 生日 節慶 自己一手搞定!
鈴木孝美◎著
定價280元

趣・手藝 20

一起平作36隻超萌の串珠小鳥
市川ナラミ◎著
定價280元

趣・手藝 21

真有雜貨FU！文具控&手作迷一看就想做的とみこ橡皮章：手作創意明信片×包裝小物×雜貨風裝飾
とみこはん◎著
定價280元

趣・手藝 22
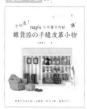
剪+貼+縫！88款不織布の季節布置小物
BOUTIQUE-SHA◎著
定價280元

趣・手藝 23
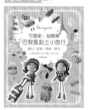
Bonjour！可愛啊！超簡單巴黎風黏土小旅行：旅行×甜點×娃娃×雜貨 女孩最愛的造型黏土BOOK
蔡青芬◎著
定價320元

趣・手藝 24
macaron可愛進化！布×刺繡・手作56款超人氣花式馬卡龍吊飾
BOUTIQUE-SHA◎著
定價280元

趣・手藝 25
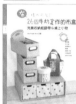
「布」一樣的可愛！26個牛奶盒作的布盒 完美收納超紙膠帶&桌上小物（暢銷新裝版）
BOUTIQUE-SHA◎著
定價280元

趣・手藝 26
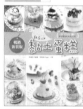
So yummy！想在心黏土蛋糕球一樣，捏一捏，我也是點心輕點大師！（暢銷新裝版）
幸福豆手創館（胡瑞娟 Regin）◎著
定價280元

趣・手藝 27

和菓作75超簡單又好玩的摺紙甜點／料理
BOUTIQUE-SHA◎著
定價280元

趣・手藝 28
活用度100！5000枚橡皮章日日刻
BOUTIQUE-SHA◎著
定價280元

趣・手藝 29
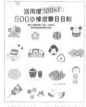
nap's小可愛手作帖・小玩具！雜貨控的手縫皮革小物
長谷優子◎著
定價280元

趣・手藝 30
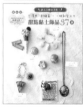
大人の夢幻手作！光澤感×超擬真，一眼愛上の甜點黏土飾品37款（暢銷版）
河出書房新社編輯部◎著
定價300元

趣・手藝 31
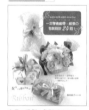
一次學會緞帶・緞彩的精緻裝飾24招
長谷良子◎著
定價300元

趣・手藝 32

天然石×珍珠的結編飾品設計69款
日本ヴォーグ社◎著
定價280元

趣・手藝 33
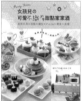
Party Time！女孩兒の可愛不織布甜點家家酒：原版用具×甜點×麵包×Pizza×餐盒×套餐
BOUTIQUE-SHA◎著
定價280元

趣・手藝 34
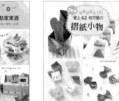
動動手指就OK！62枚可愛の摺紙小物
BOUTIQUE-SHA◎著
定價280元

趣・手藝 35

簡單好縫大成功！一次學會65件超可愛皮小物×實用長夾
金澤明美◎著
定價320元

趣・手藝 36

超好玩&超益智！趣味摺紙大全集—完整收錄157件超人氣摺紙動物&紙玩具
主婦之友社◎授權
定價380元

趣・手藝 37

大日子×小生作！365天都能送的收藏系手作黏土禮物提案 FUN送BEST60
幸福豆手創館（胡瑞娟 Regin）師生合著
定價320元

趣・手藝 38

100%可愛的刺繡裝飾！手繪控&卡片迷都想學的手繪風文字圖繪750款
BOUTIQUE-SHA◎授權
定價280元

趣・手藝 39
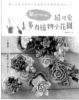
不澆水！點土作的嫩！超可愛多肉植物小花園：仿舊雜貨×人氣配色×手作意念 懶人在家也能作的療癒系多肉植物黏土BEST25
蔡青芬◎著
定價350元

趣・手藝 40

簡單・好作の不織布操裝娃娃時尚微手作 4款風格娃娃×80件魅力服裝&配飾
BOUTIQUE-SHA◎授權
定價280元

趣・手藝 41

Q idea玩偶出走注意！輕鬆手作112隻療癒系の可愛不織布動物
BOUTIQUE-SHA◎授權
定價280元

趣・手藝 42

【完整教學版解】摺×疊×剪4步驟完成120款美麗剪紙
BOUTIQUE-SHA◎授權
定價280元

趣・手藝 43
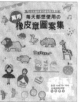
9位人氣作家可愛發想大集合 每天都想使用的萬用橡皮章圖案集
BOUTIQUE-SHA◎授權
定價280元

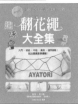

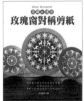

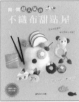

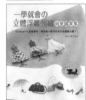

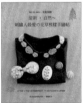

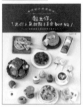

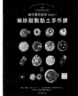

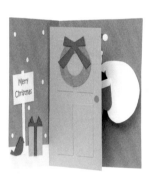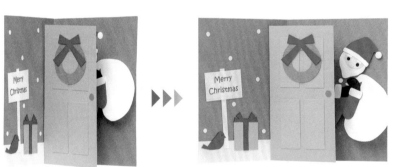